coloring today

HERS

suwa

그녀
HERS

2015년 1월 30일 초판 발행 ○ 2015년 10월 10일 19쇄 발행 ○ 지은이 수와 ○ 펴낸이 김옥철 ○ 주간 문지숙
편집 김한아, 민구홍, 강지은 ○ 디자인 안마노, 이현송 ○ 마케팅 김헌준, 이지은, 정진희, 강소현 ○ 인쇄 한영문화사
제본 SM북 ○ 펴낸곳 (주)안그라픽스 우10881 경기도 파주시 회동길 125-15 ○ 전화 031.955.7766 (편집)
031.955.7755 (마케팅) ○ 팩스 031.955.7745 (편집) 031.955.7744 (마케팅) ○ 이메일 agdesign@ag.co.kr
웹사이트 www.agbook.co.kr ○ 등록번호 제2-236(1975.7.7)

© 2015 수와

이 도서의 국립중앙도서관 출판예정도서목록(CIP)은 서지정보유통지원시스템 홈페이지
(seoji.nl.go.kr)와 국가자료공동목록시스템(www.nl.go.kr/kolisnet)에서 이용하실 수 있습니다.
CIP제어번호: CIP2015002295

ISBN 978.89.7059.789.8(03600)

This book belongs to

..............................

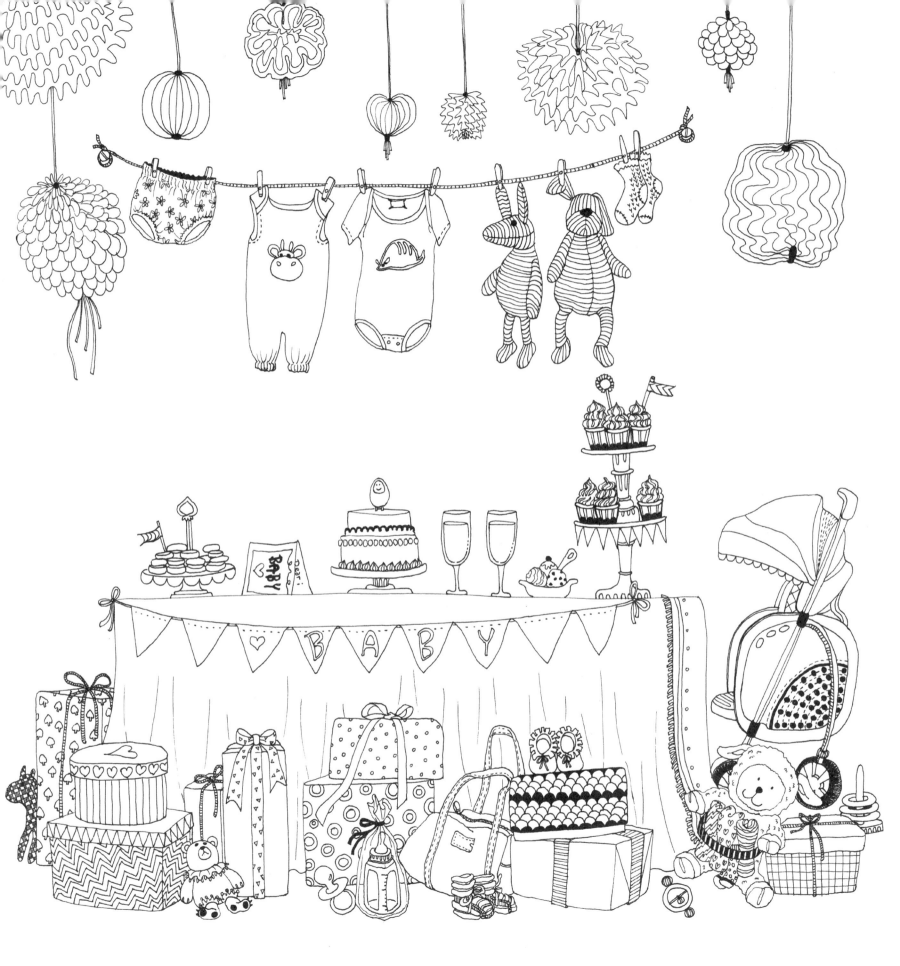

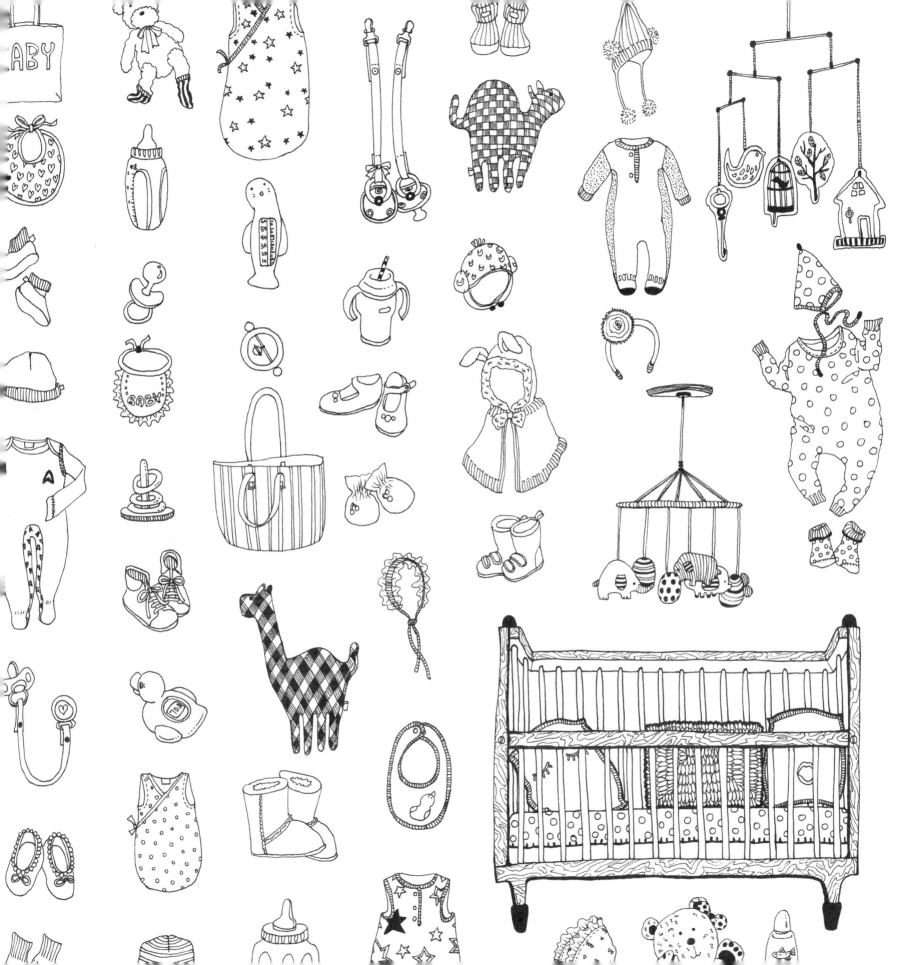

A Curious Baby

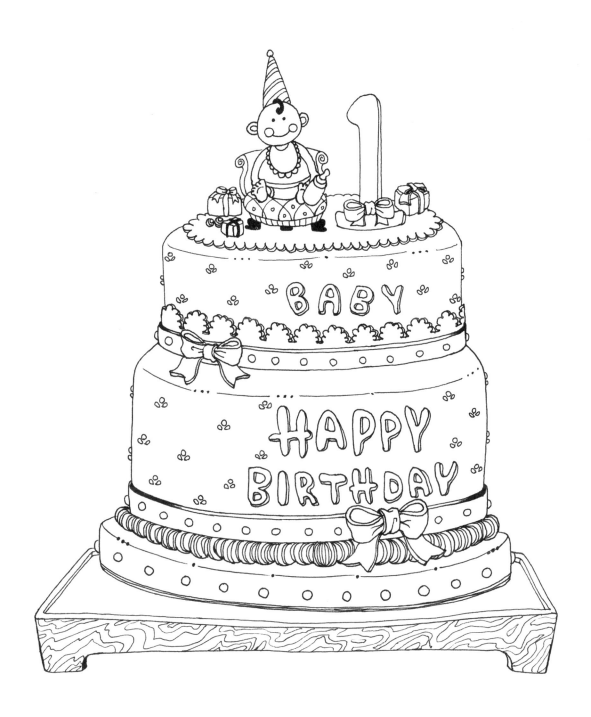

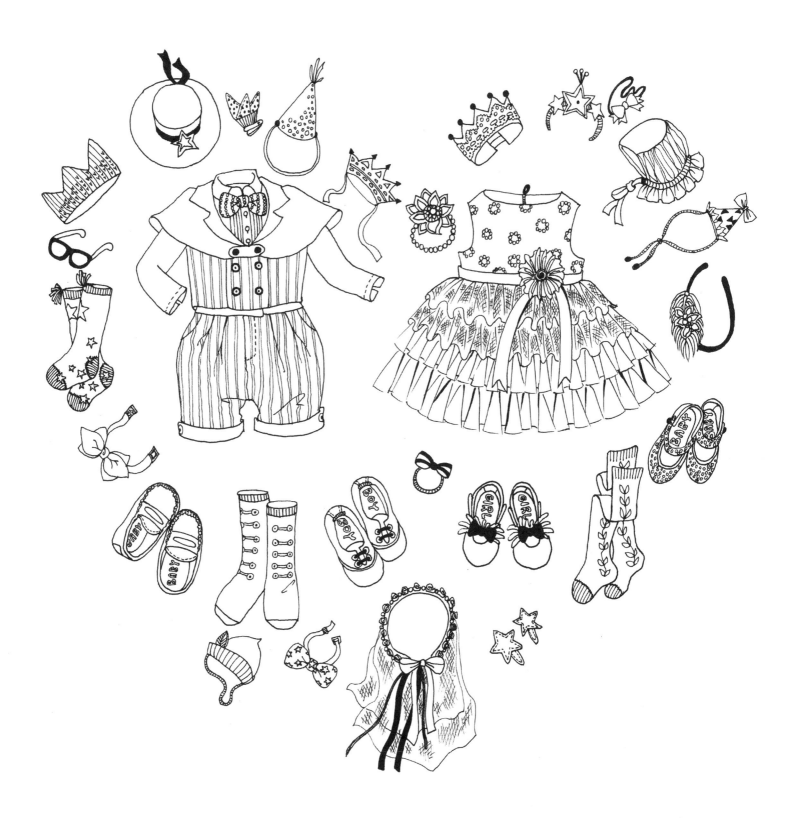

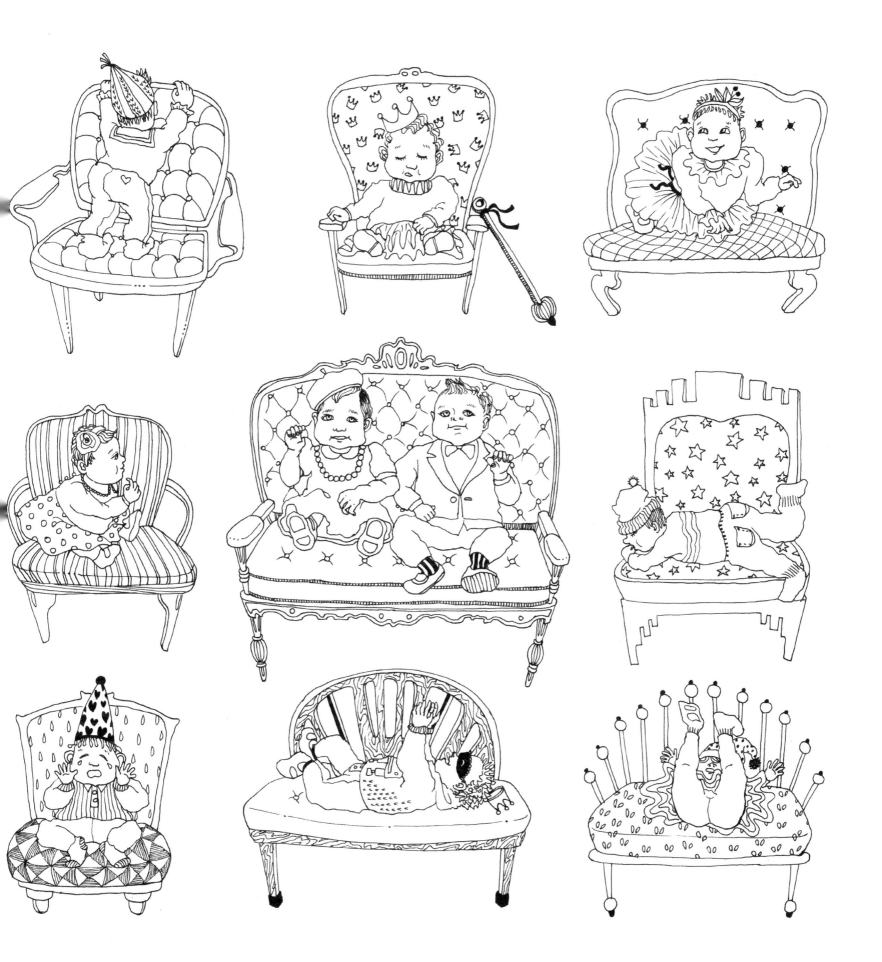

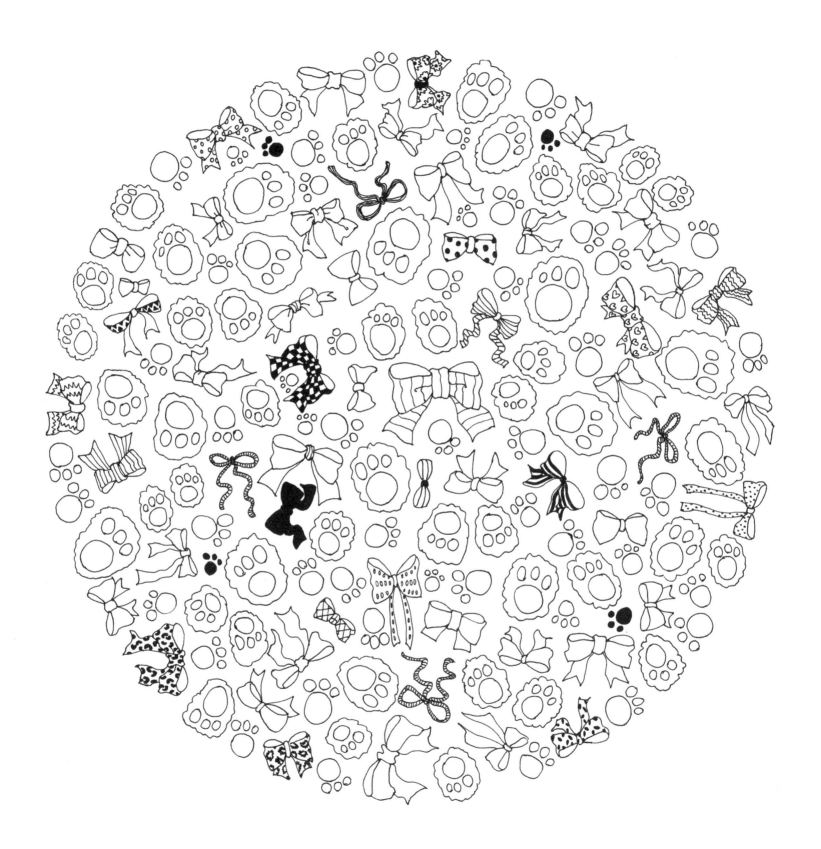

A Little Best Friend

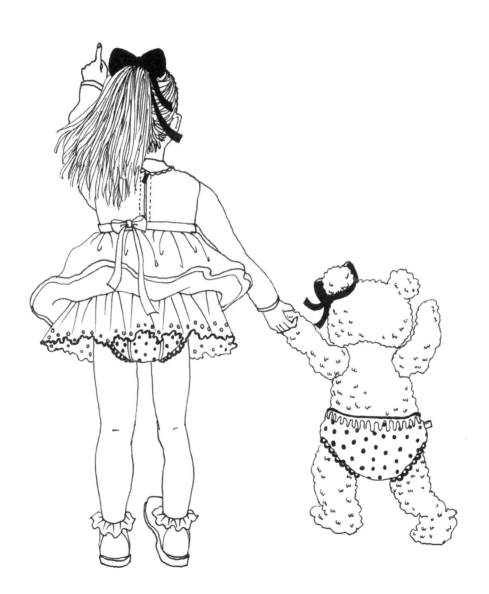

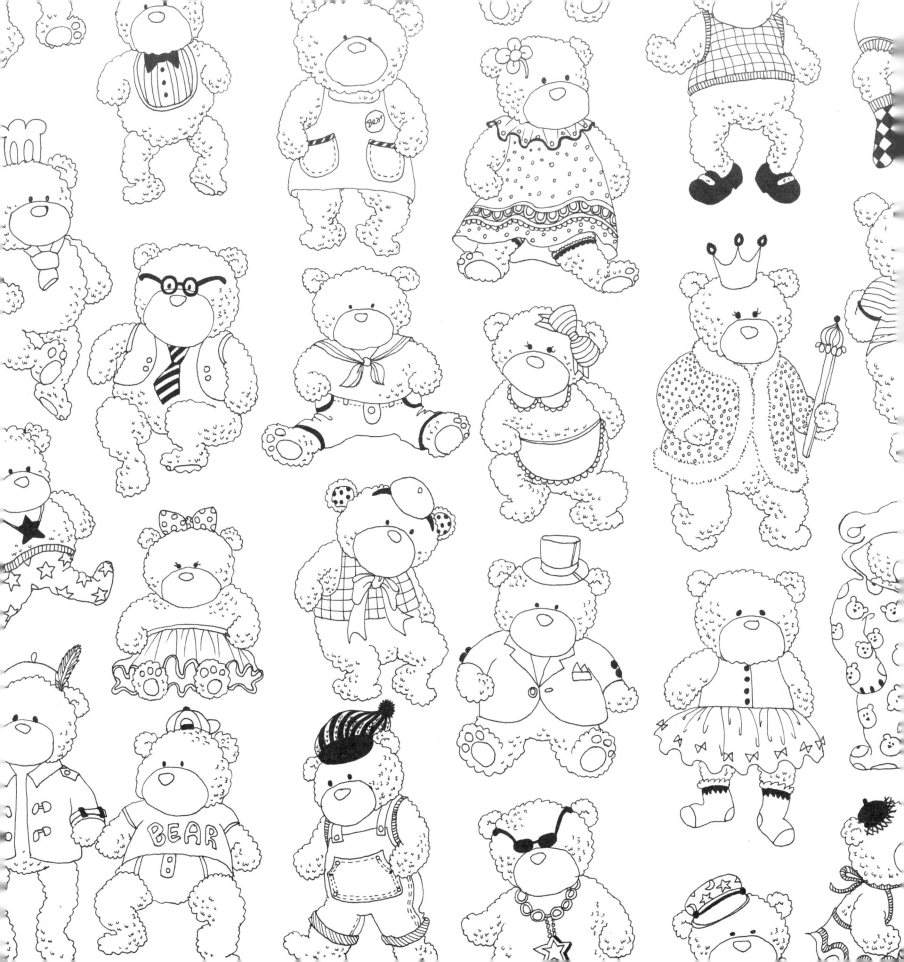

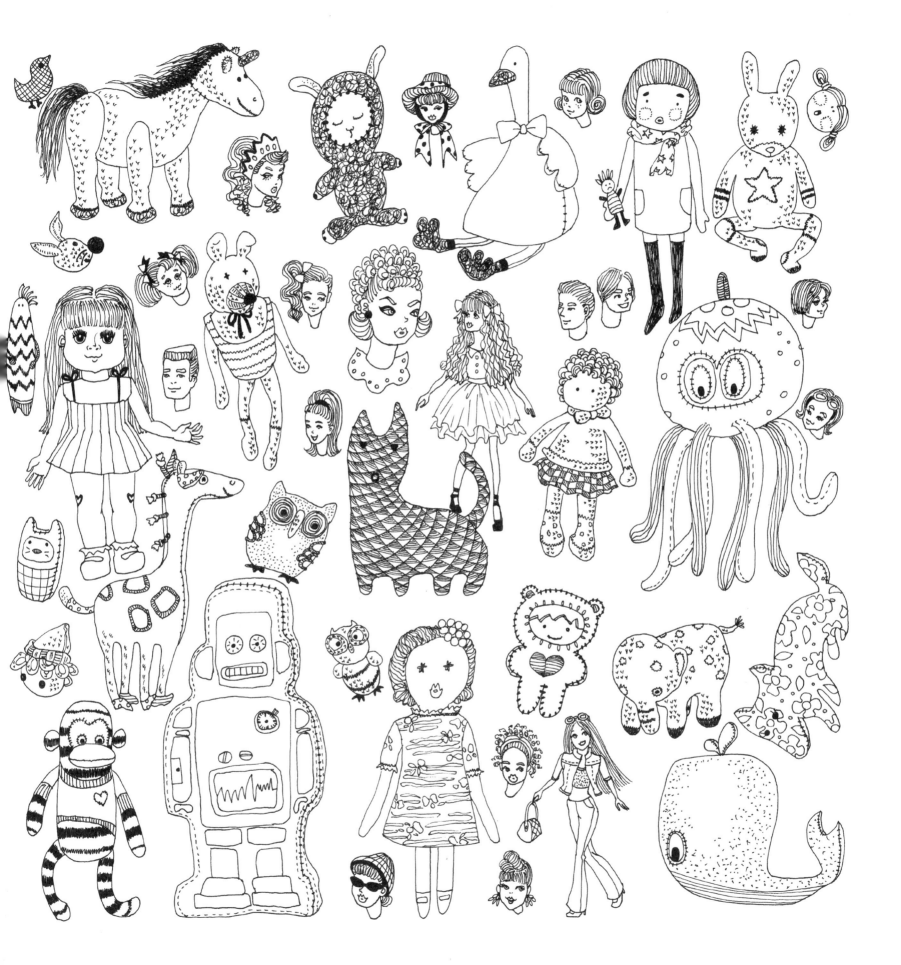

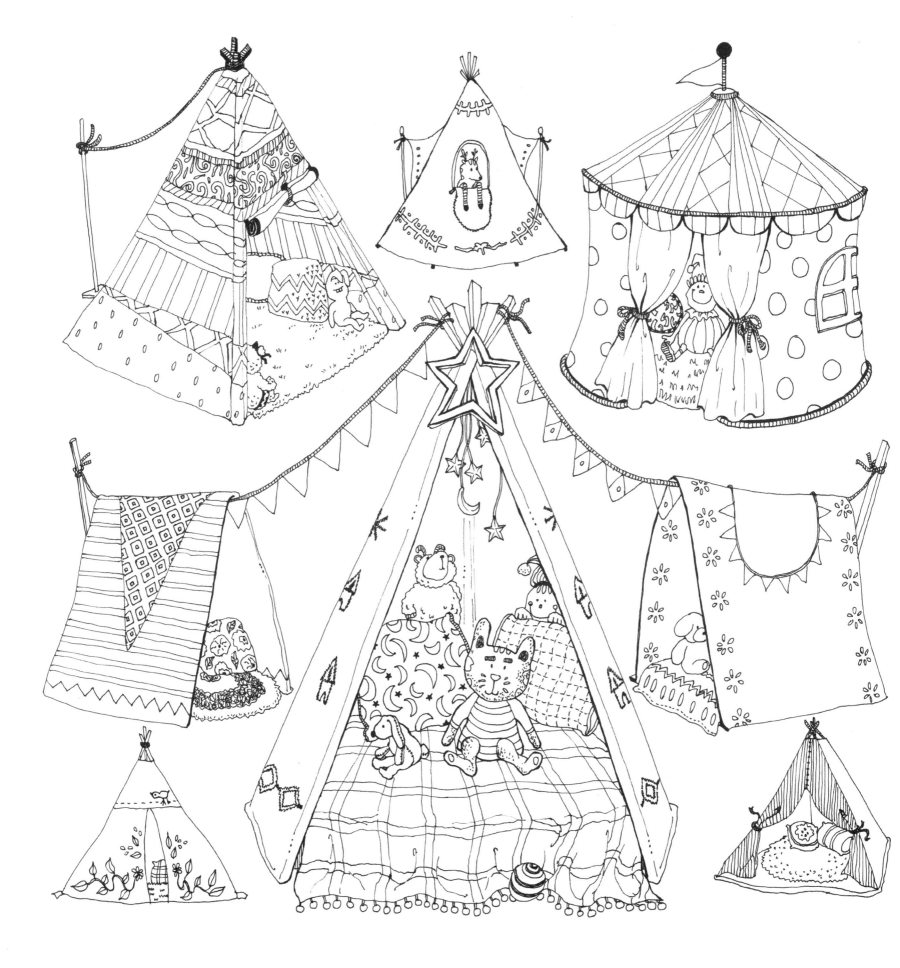

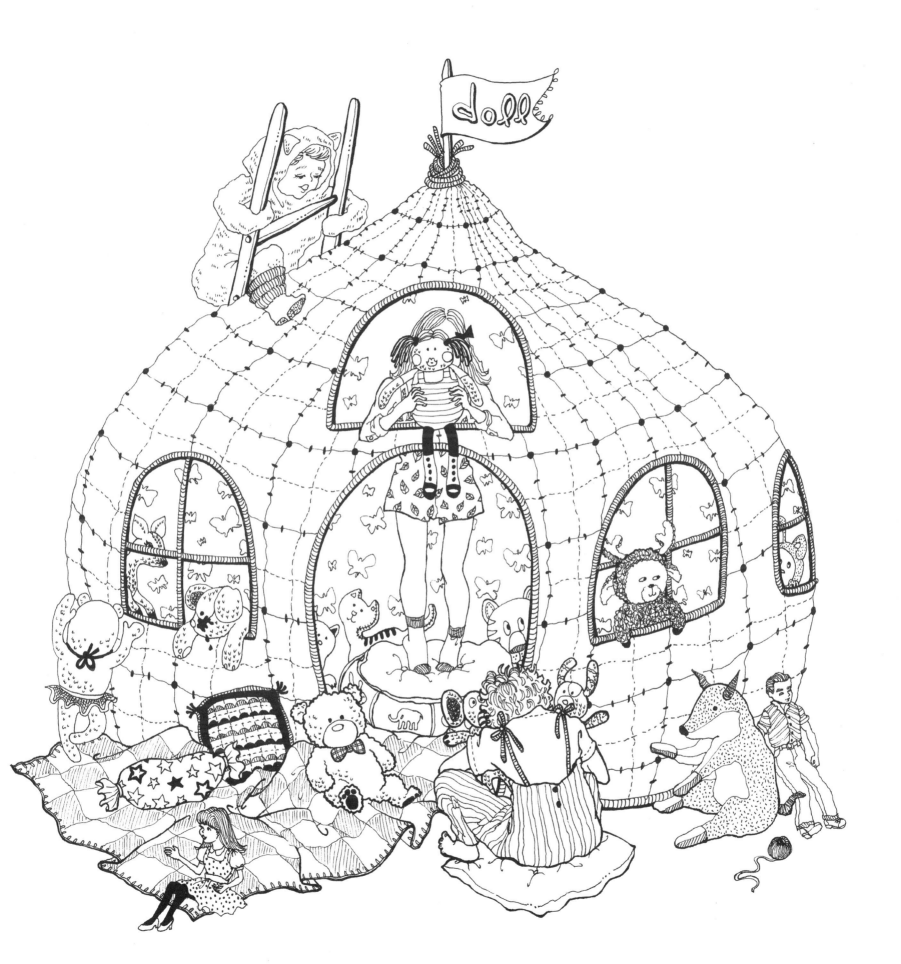

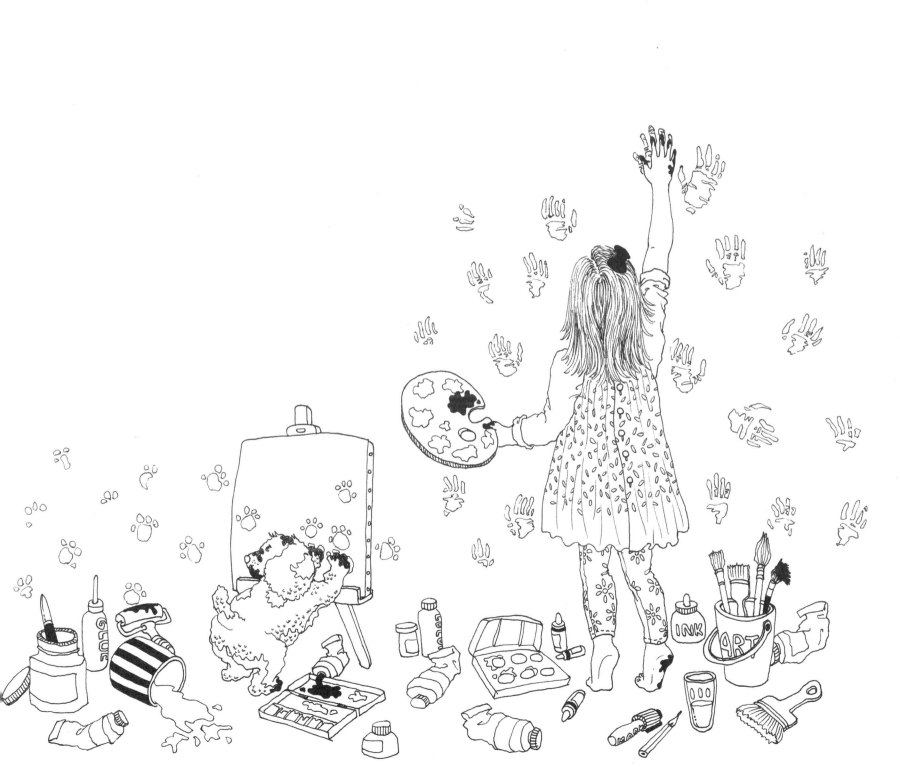

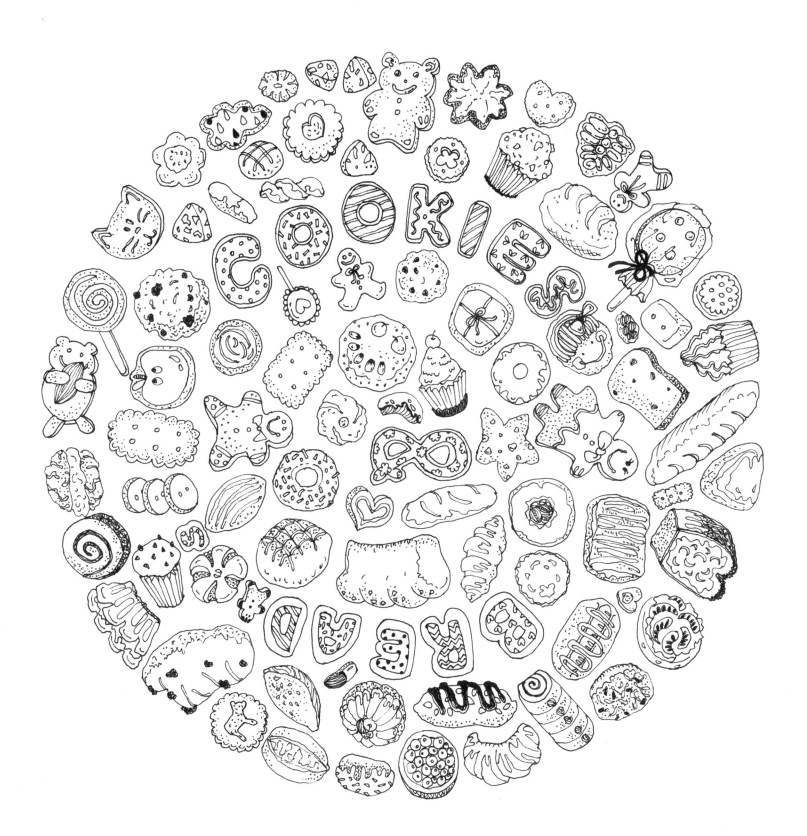

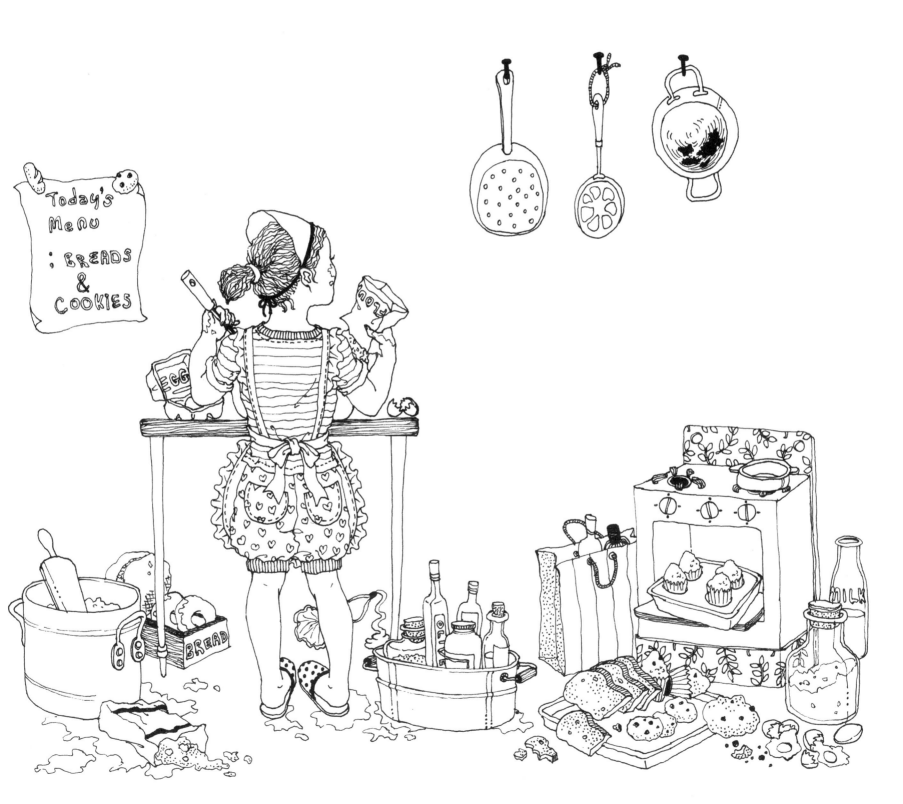

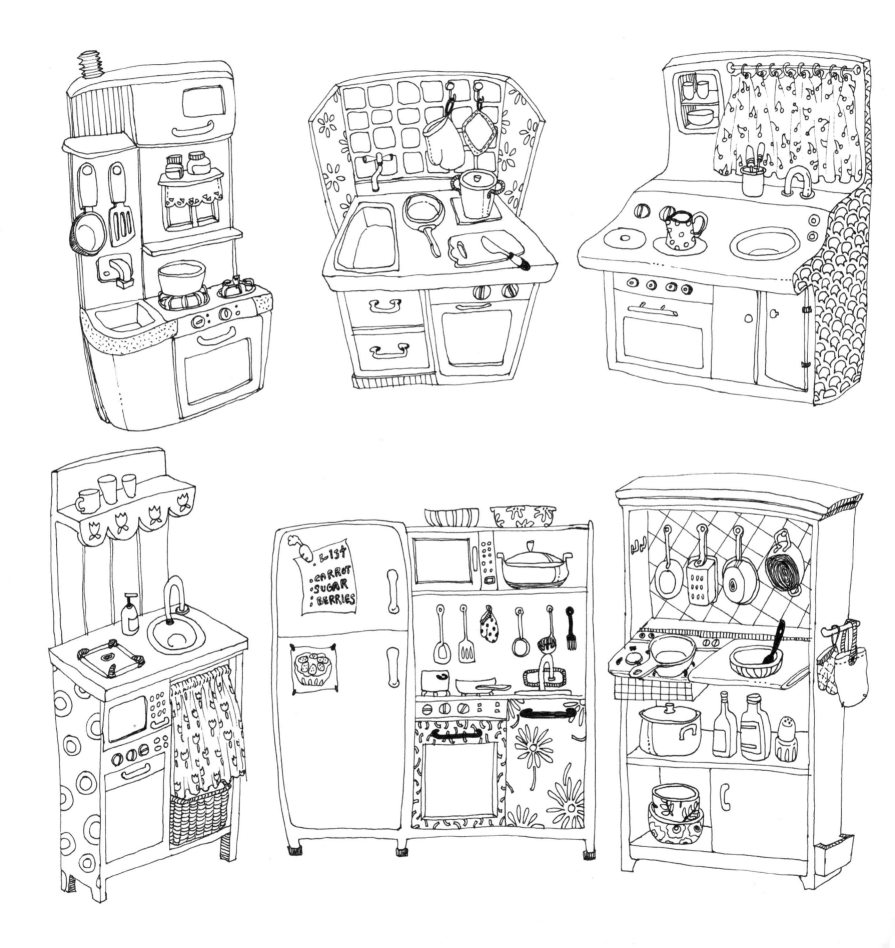

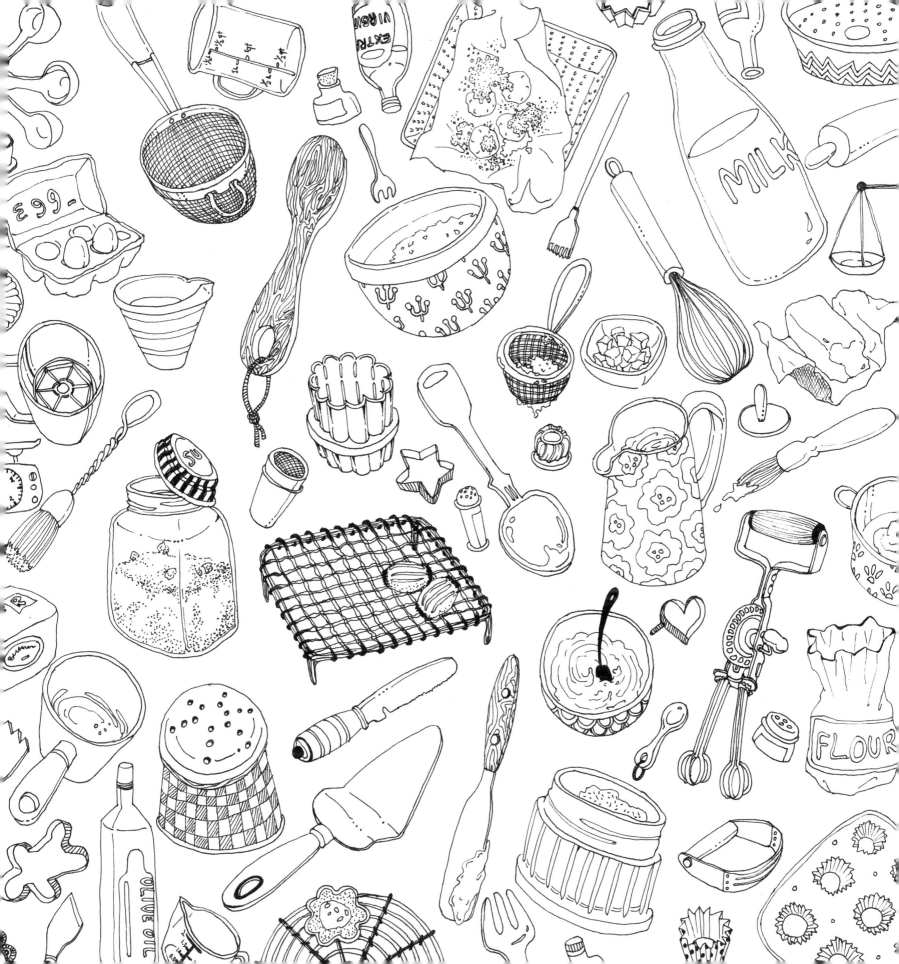

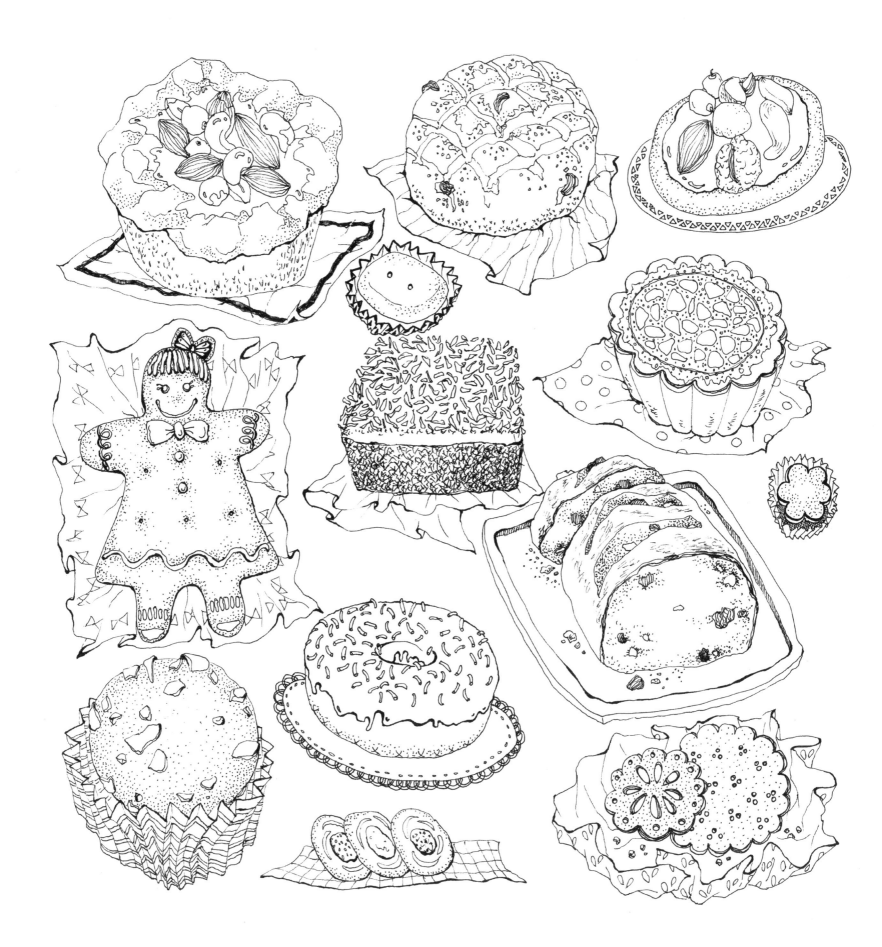

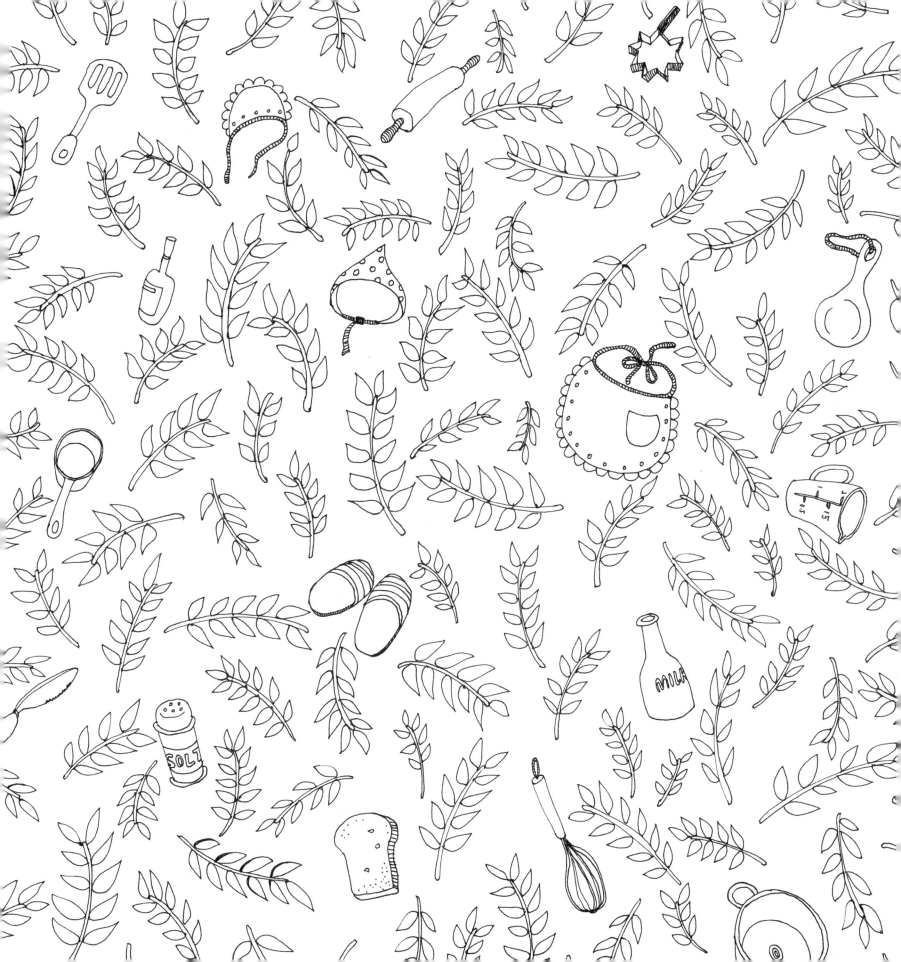

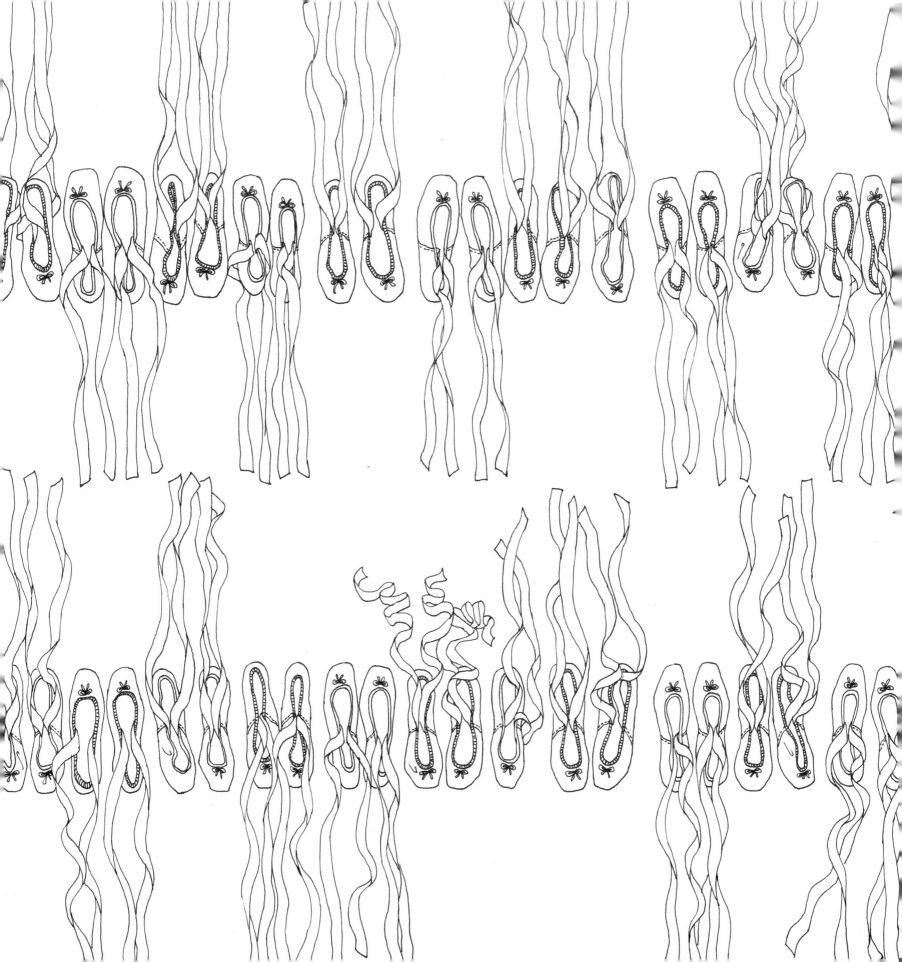

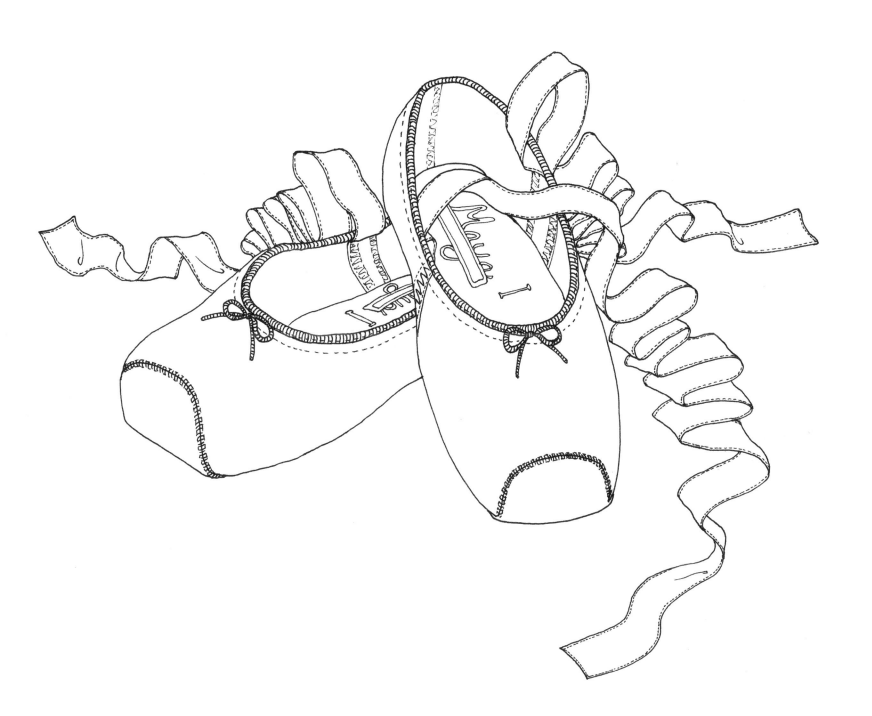

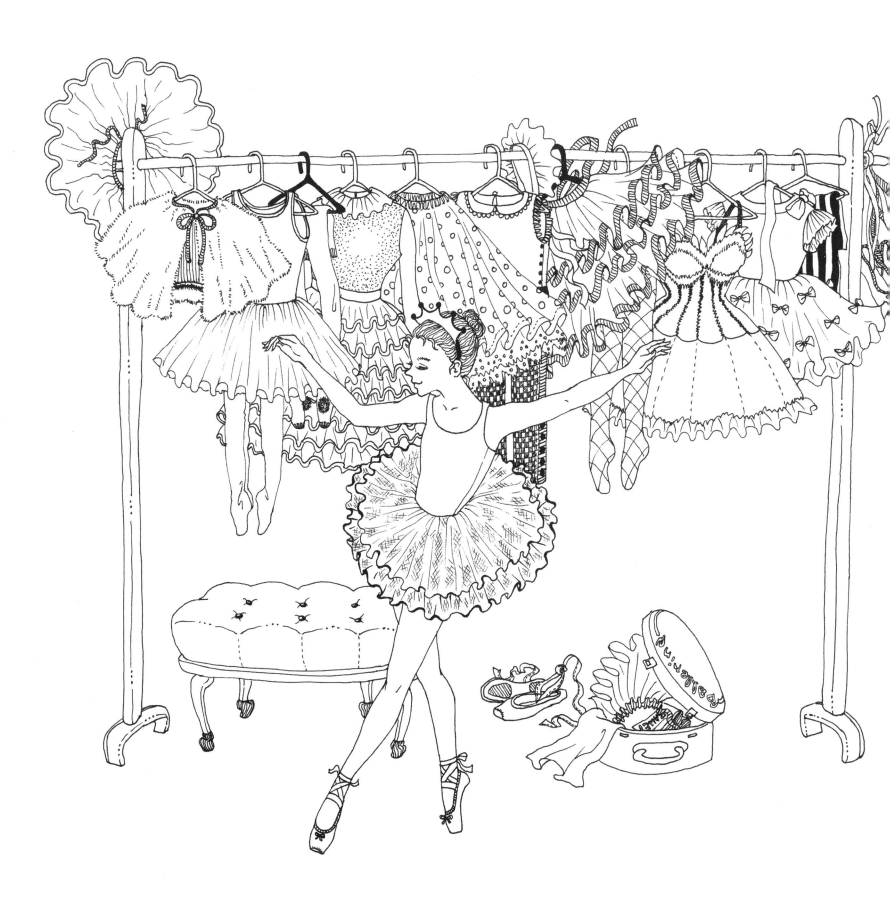

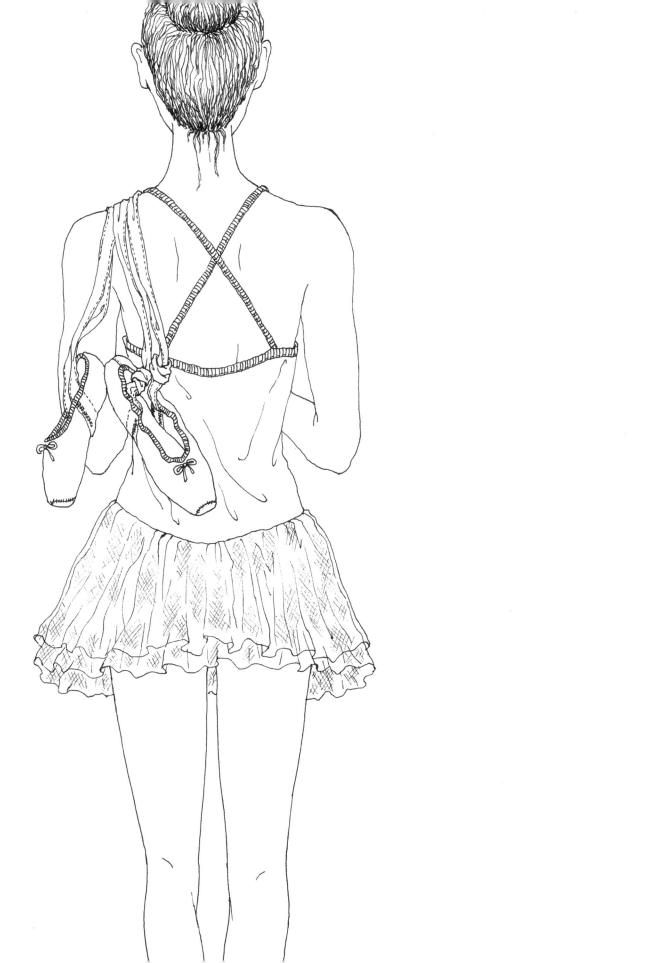

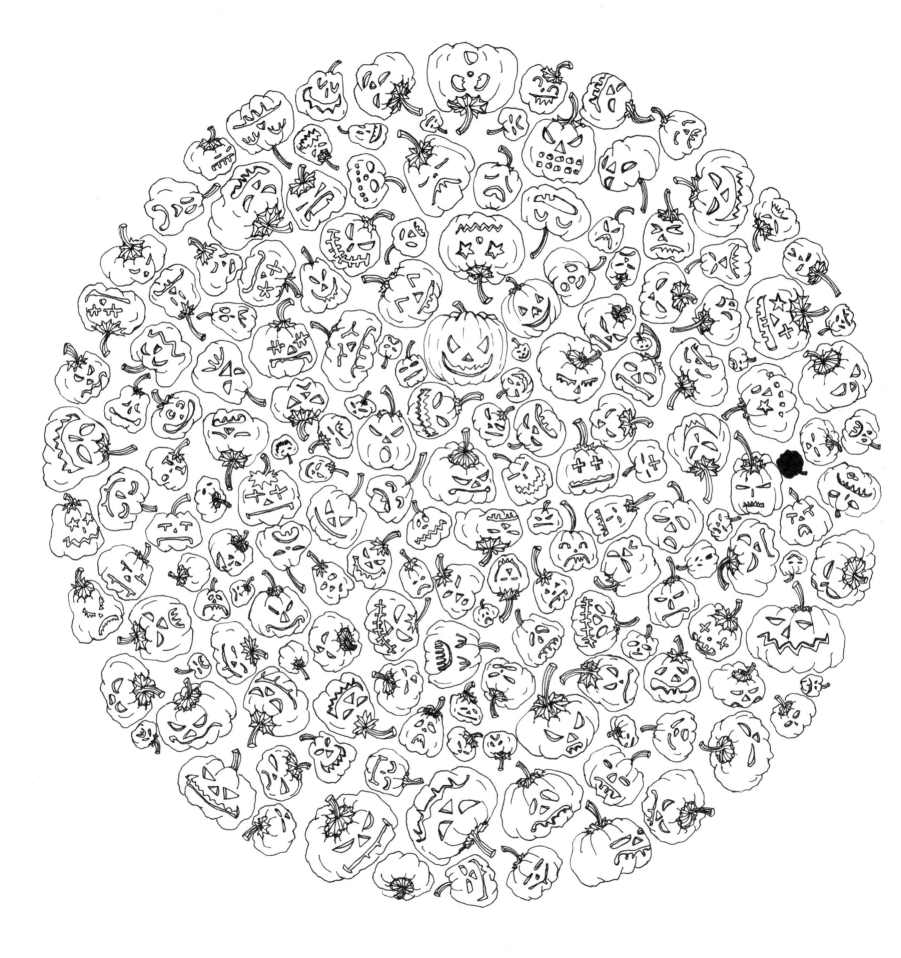

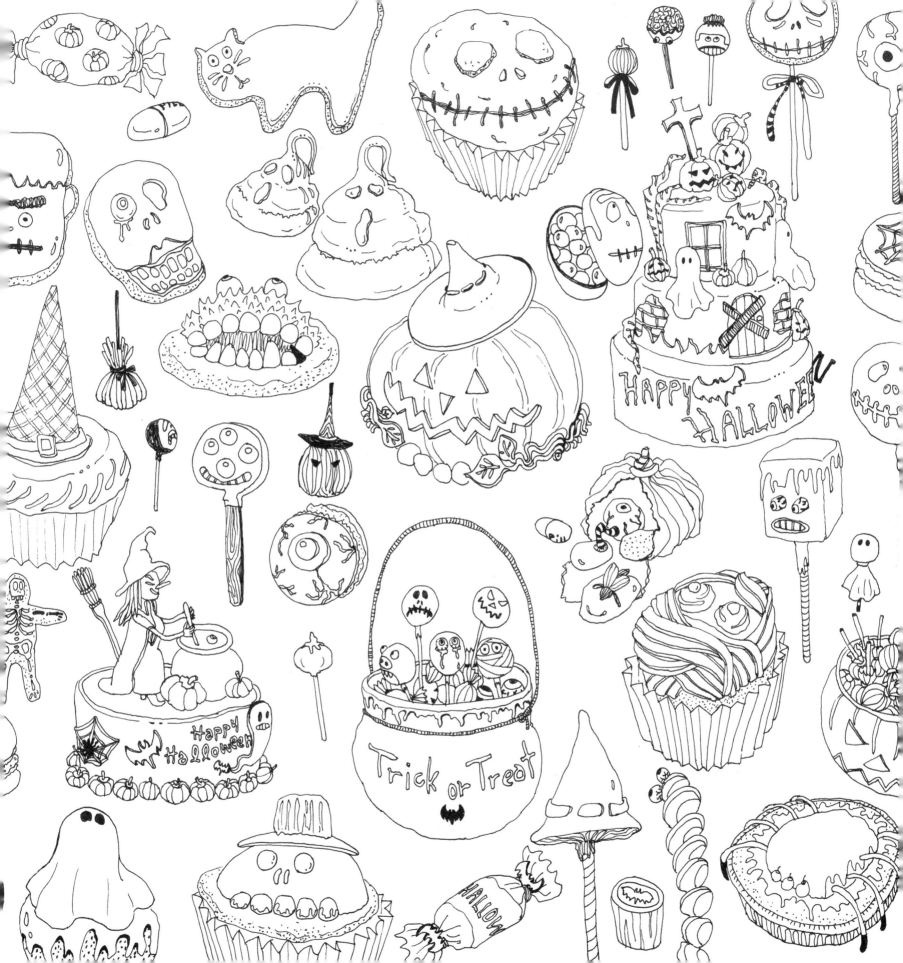

Happy Halloween

HAPPY HALLOWEEN

Trick or Treat

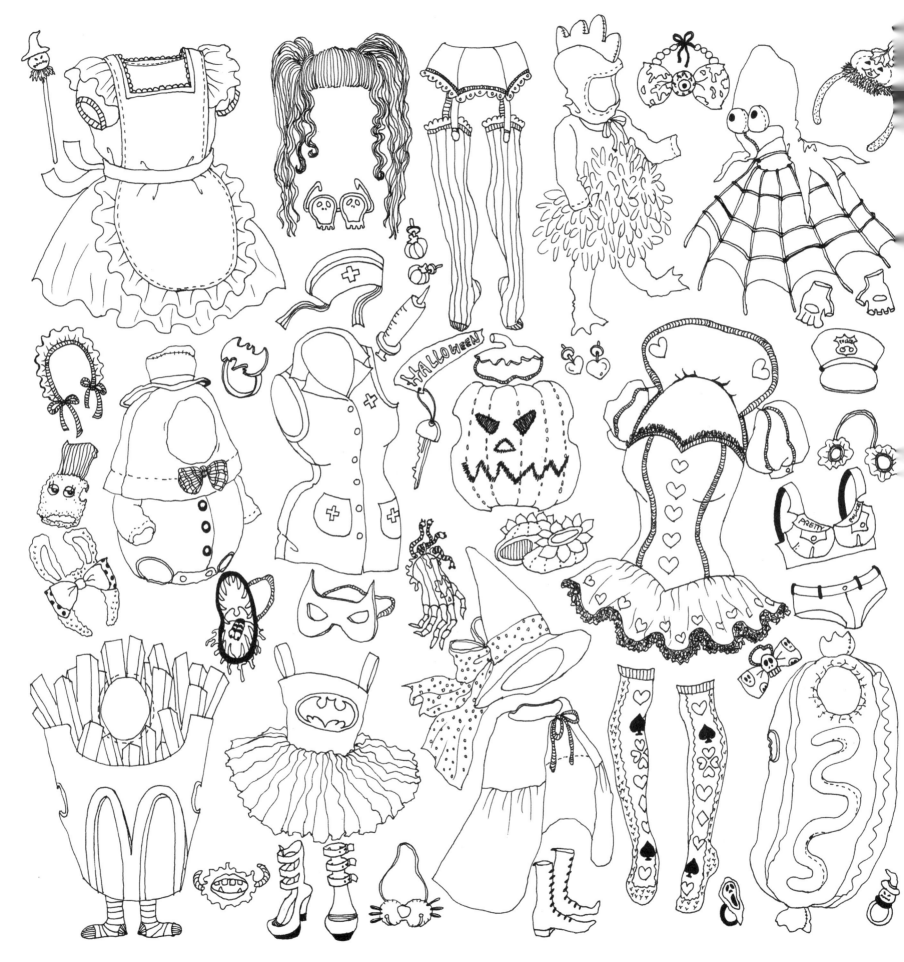

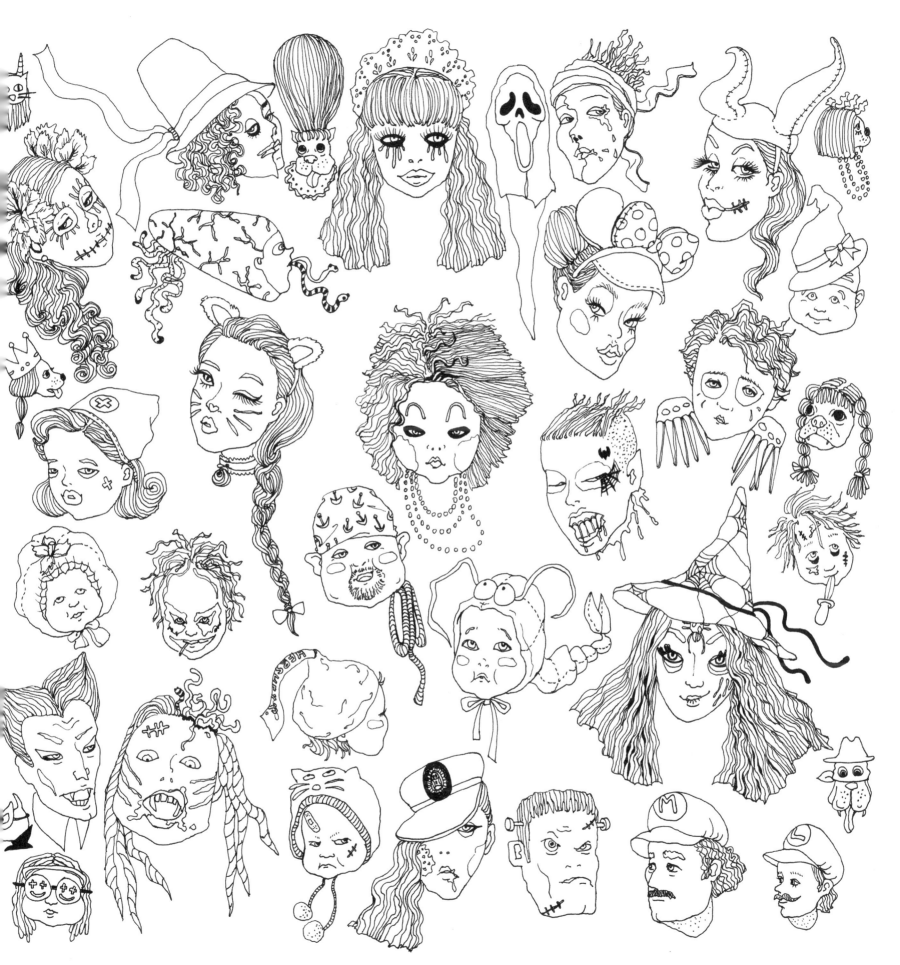

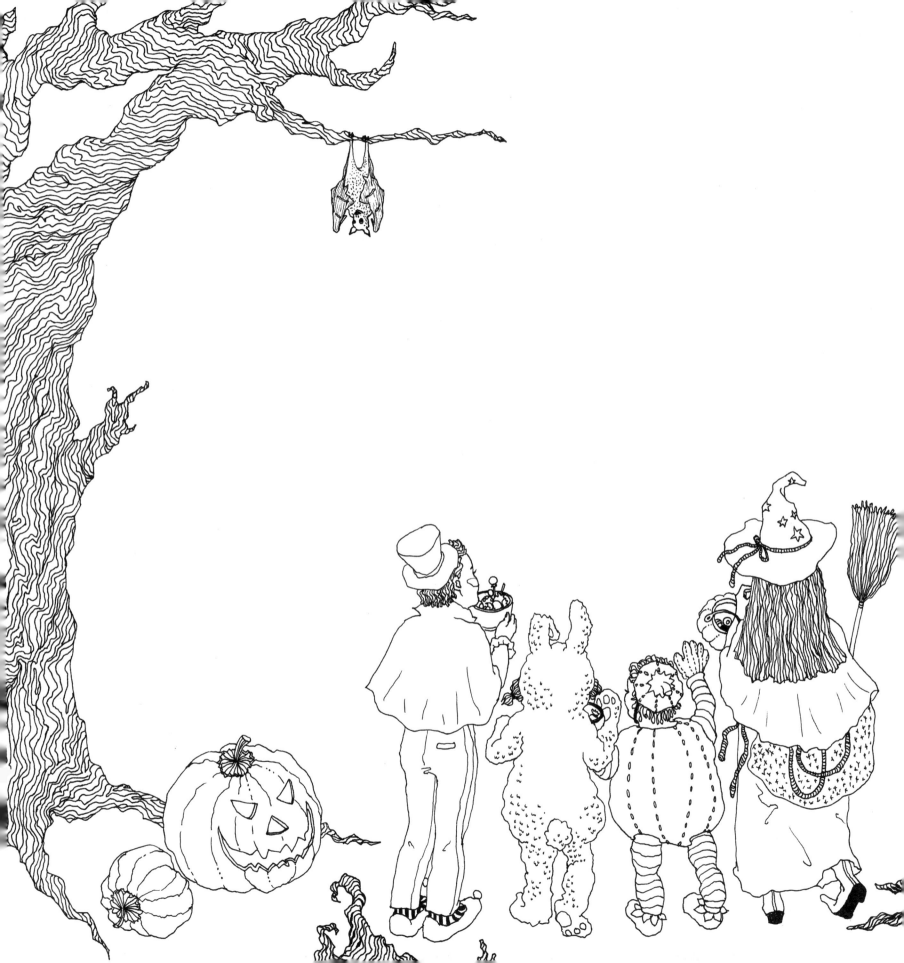

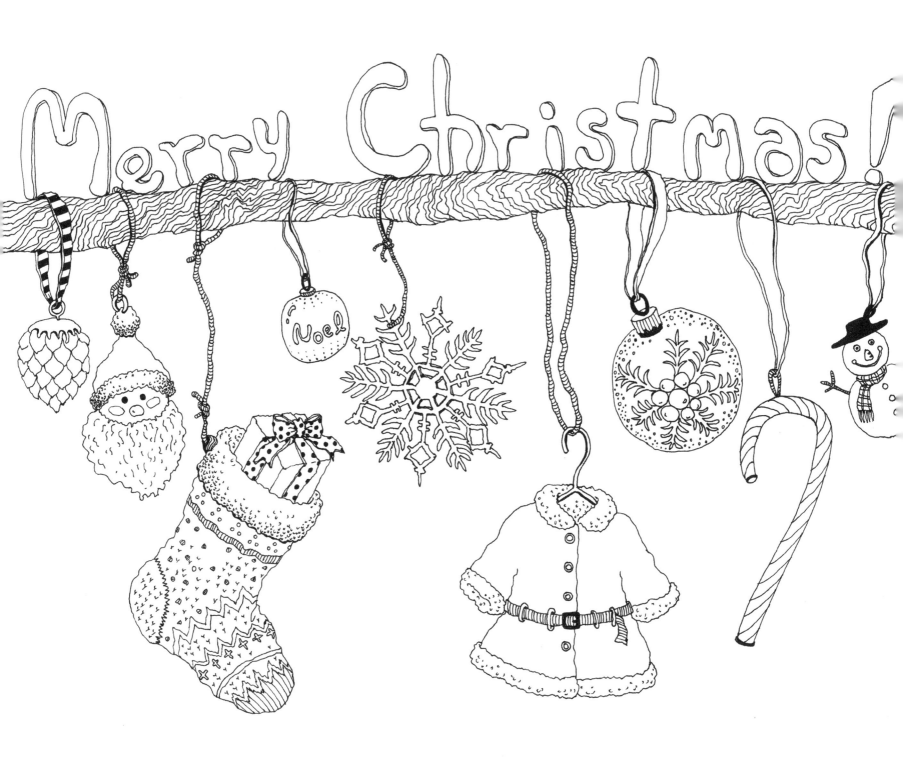

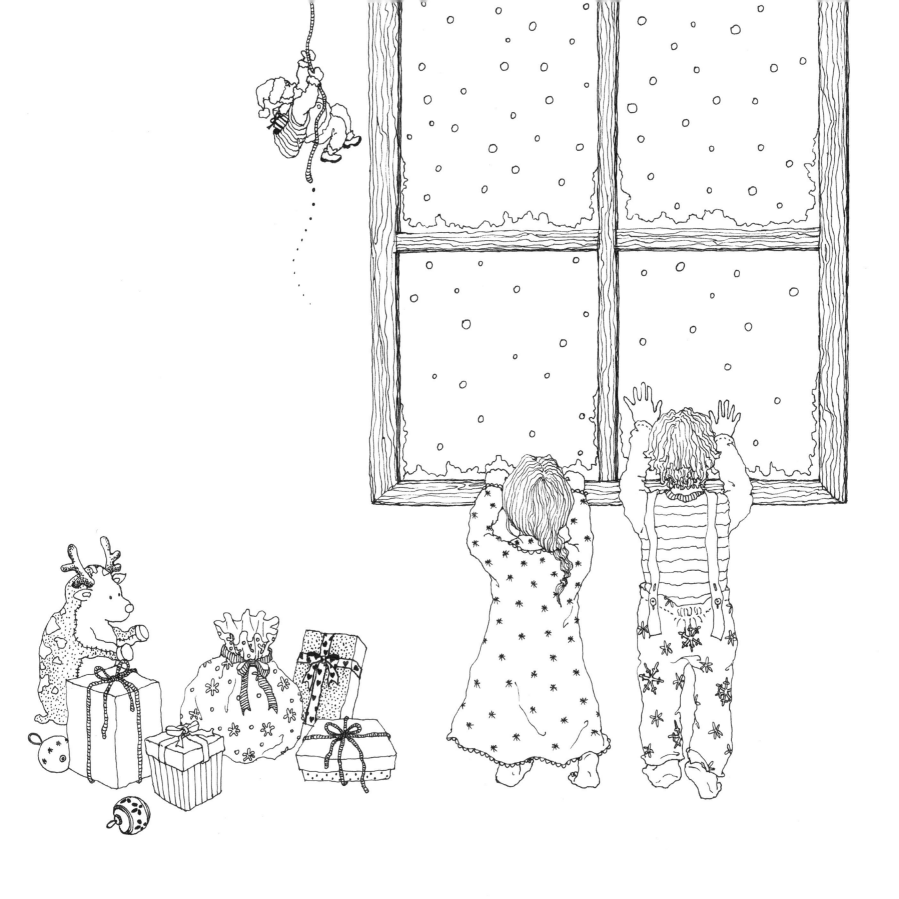

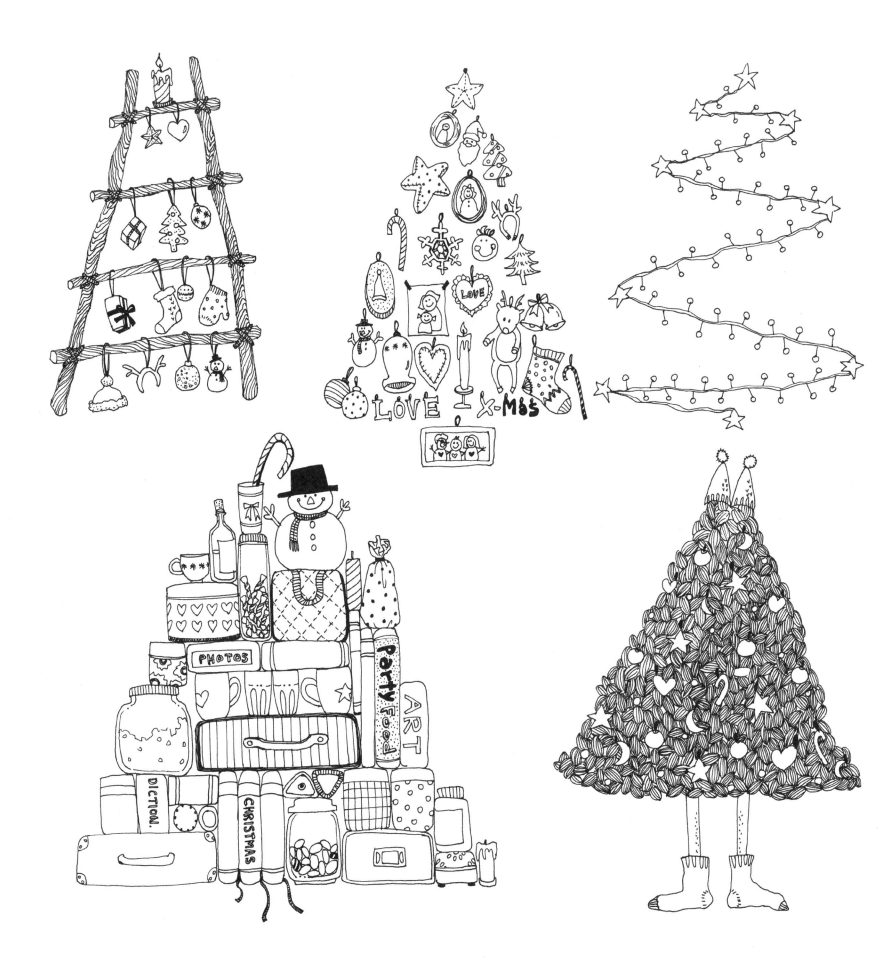

A Light Step

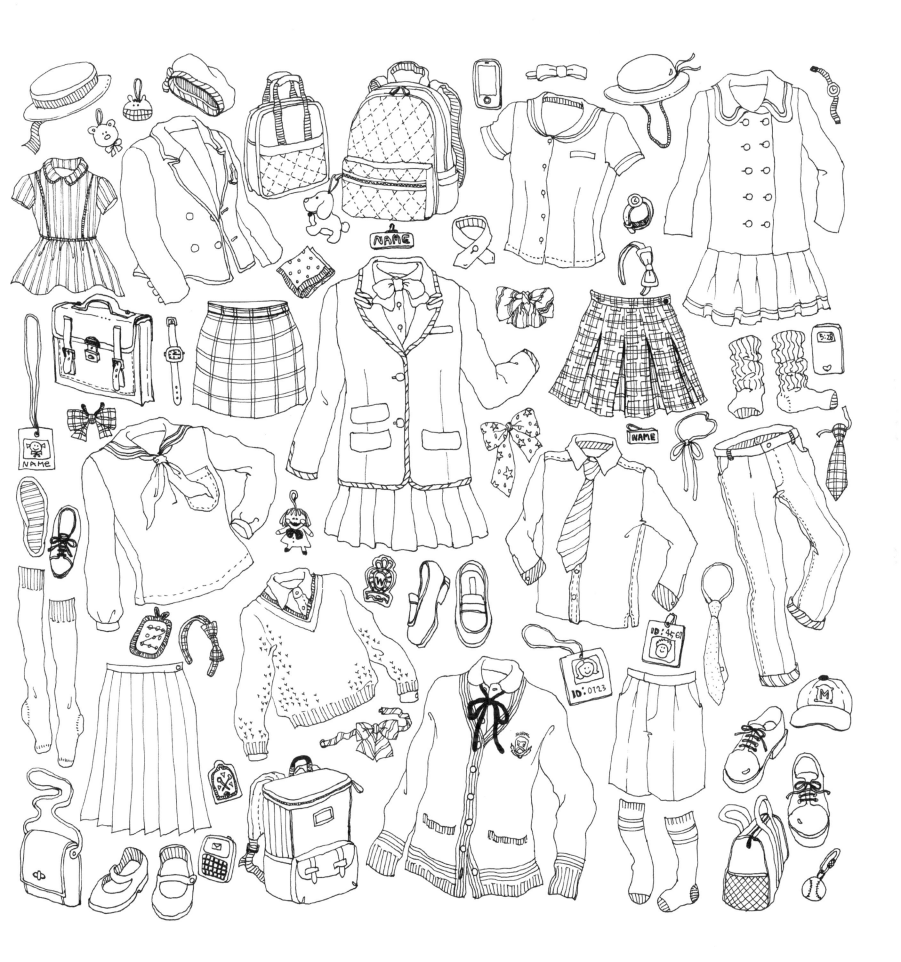

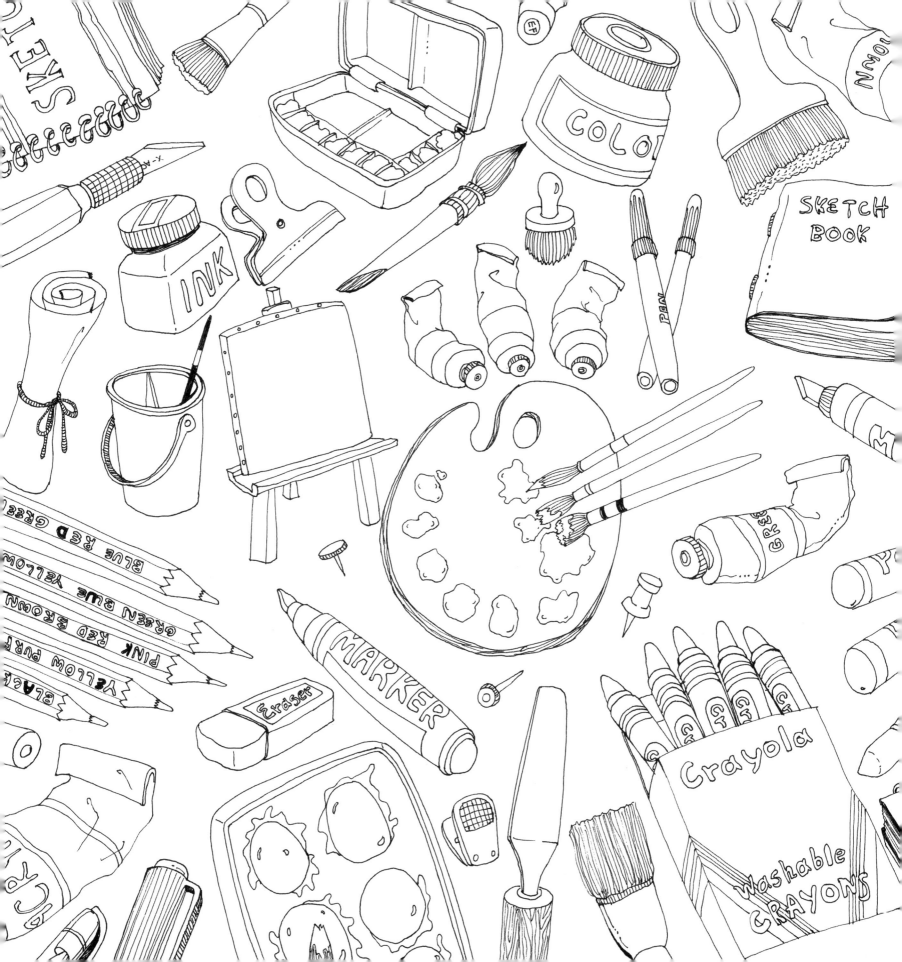

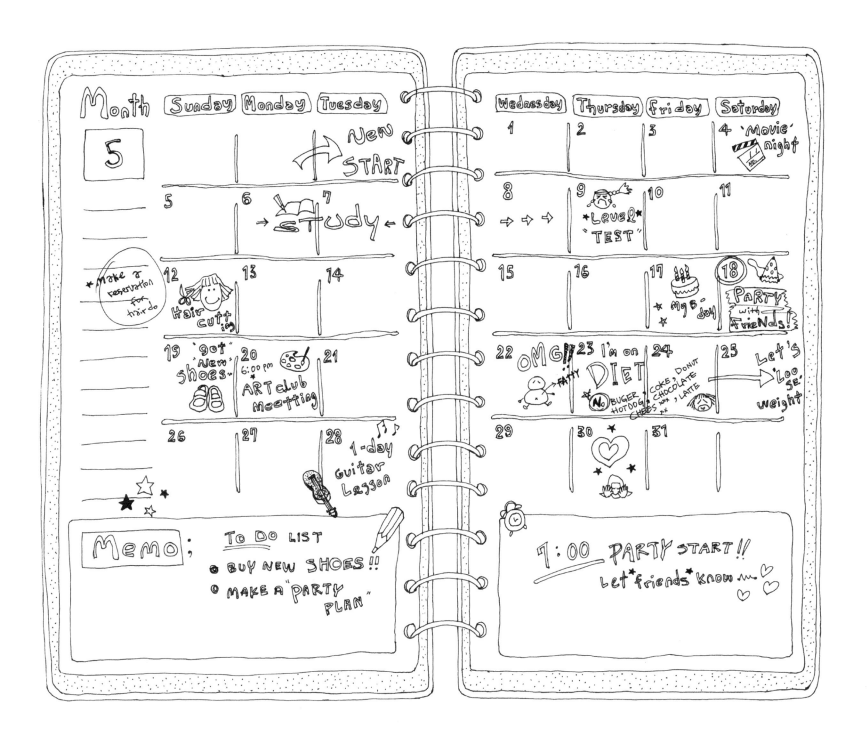

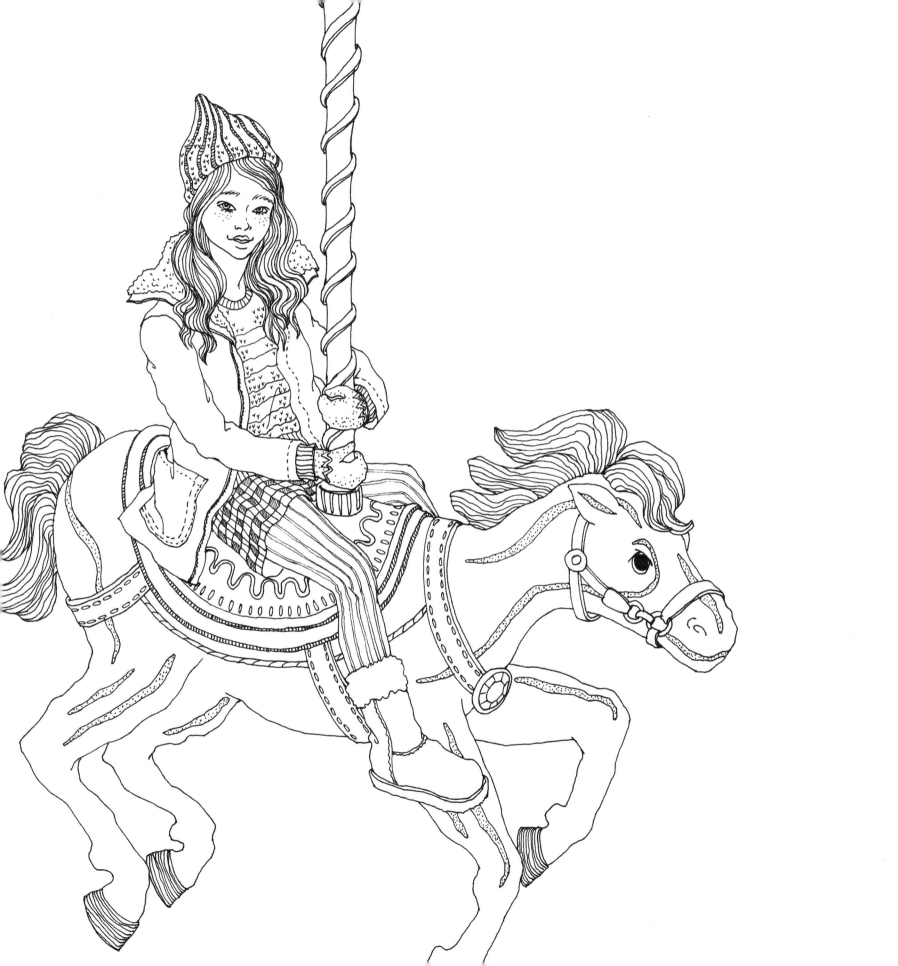

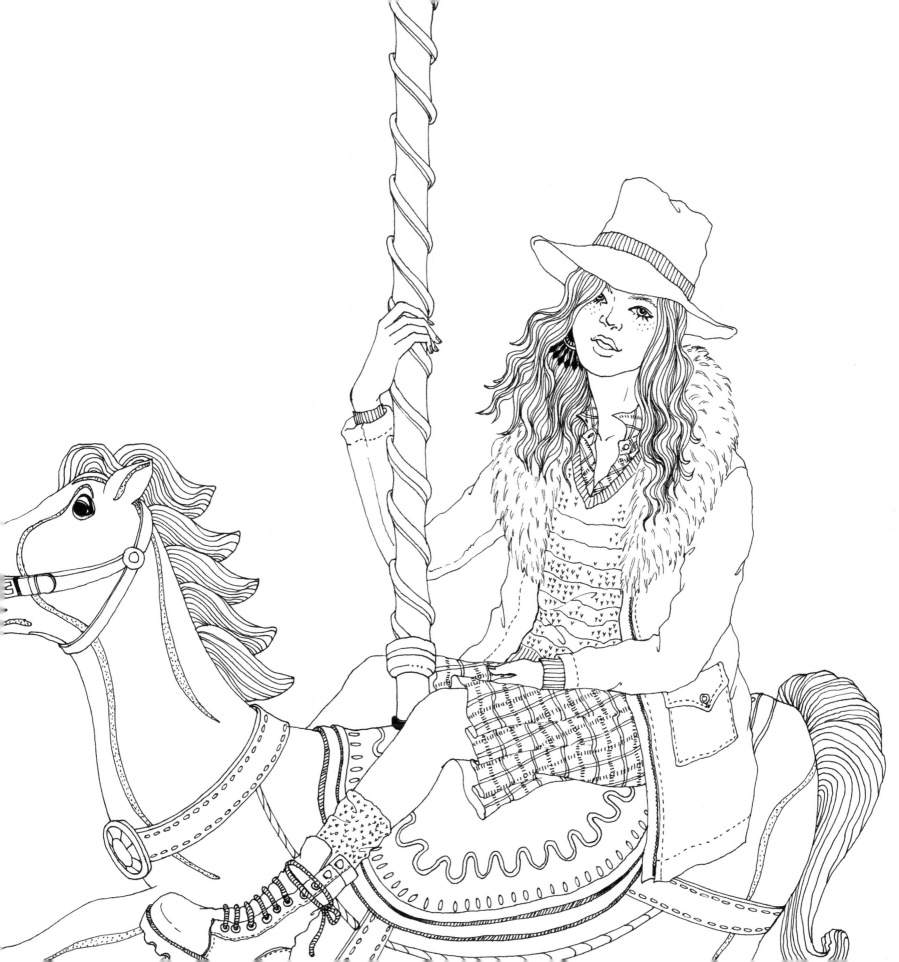

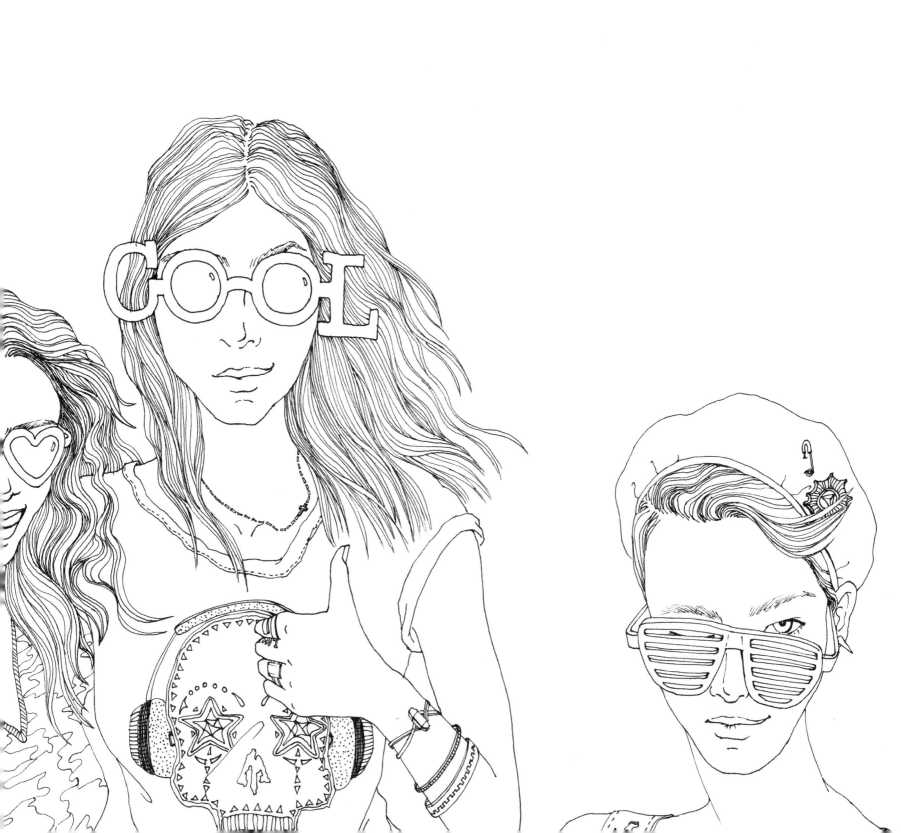

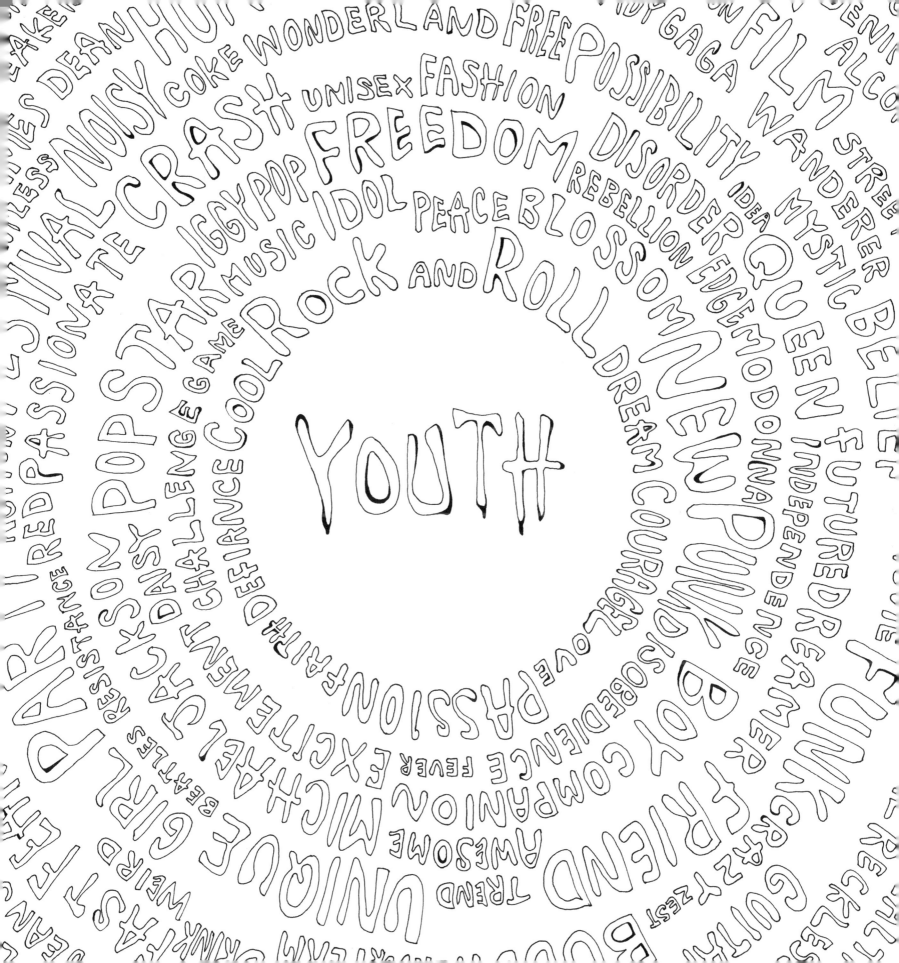

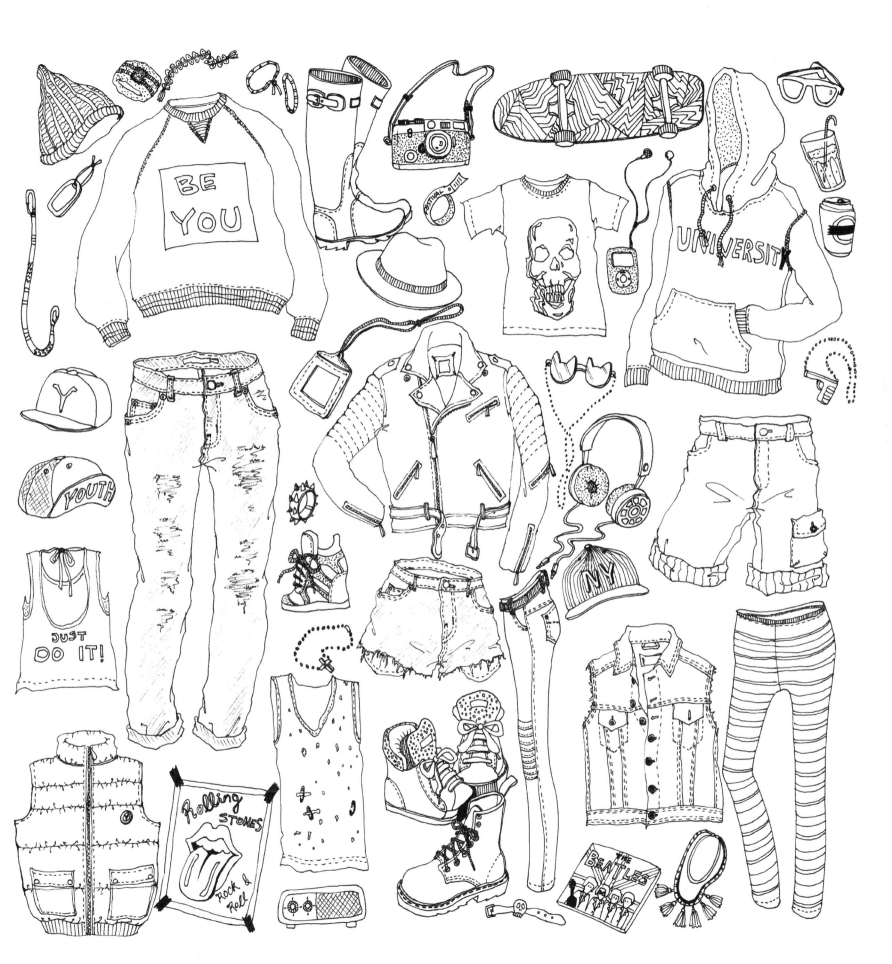

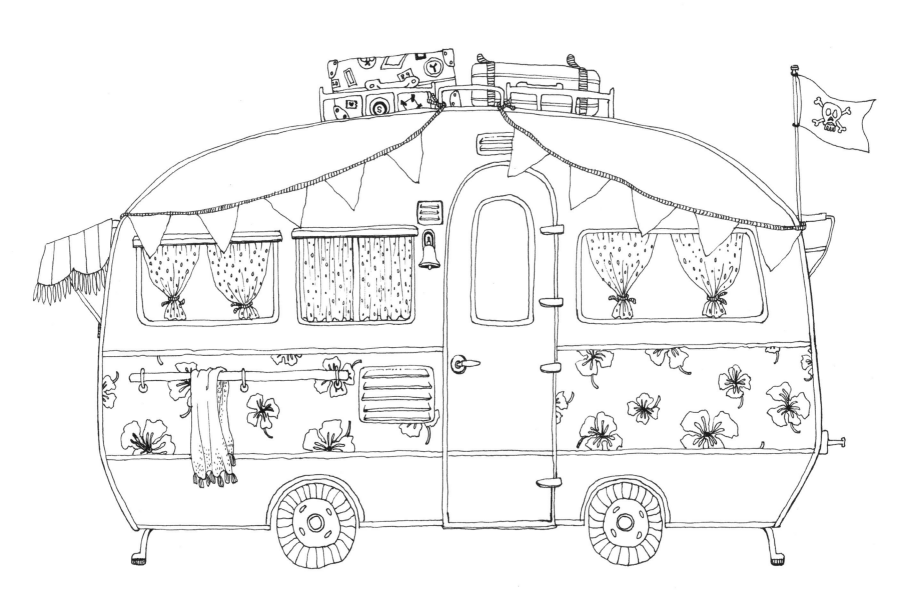

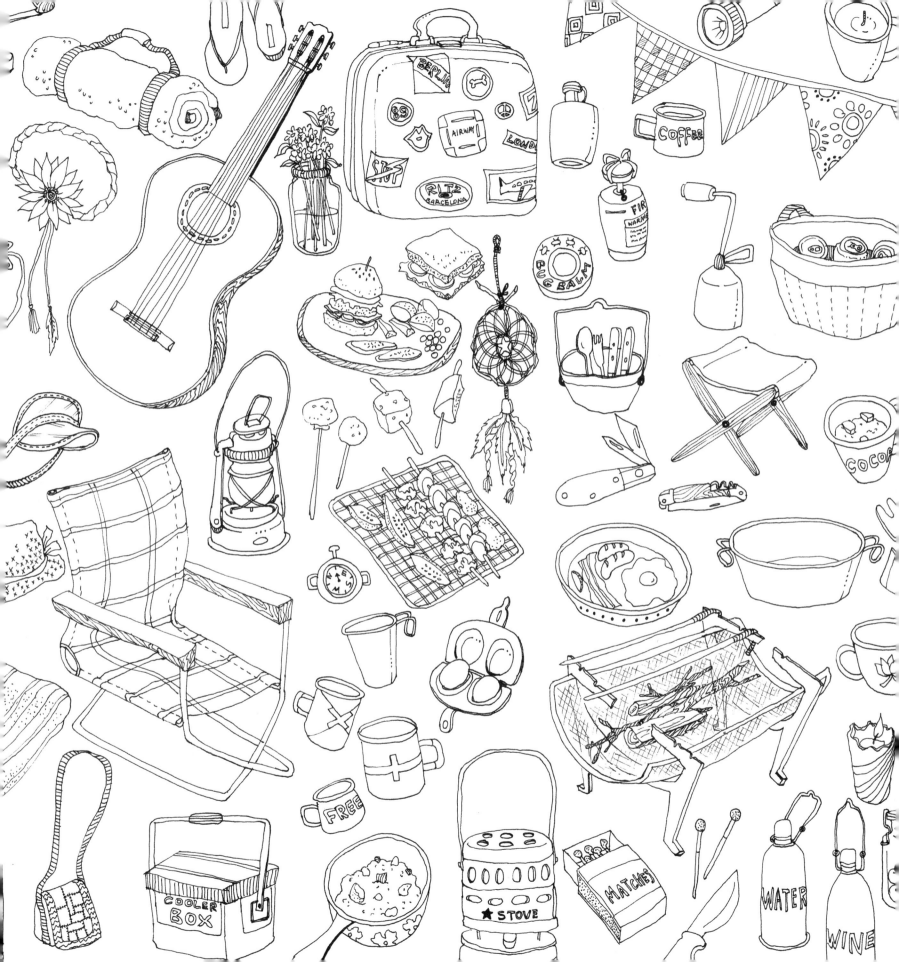

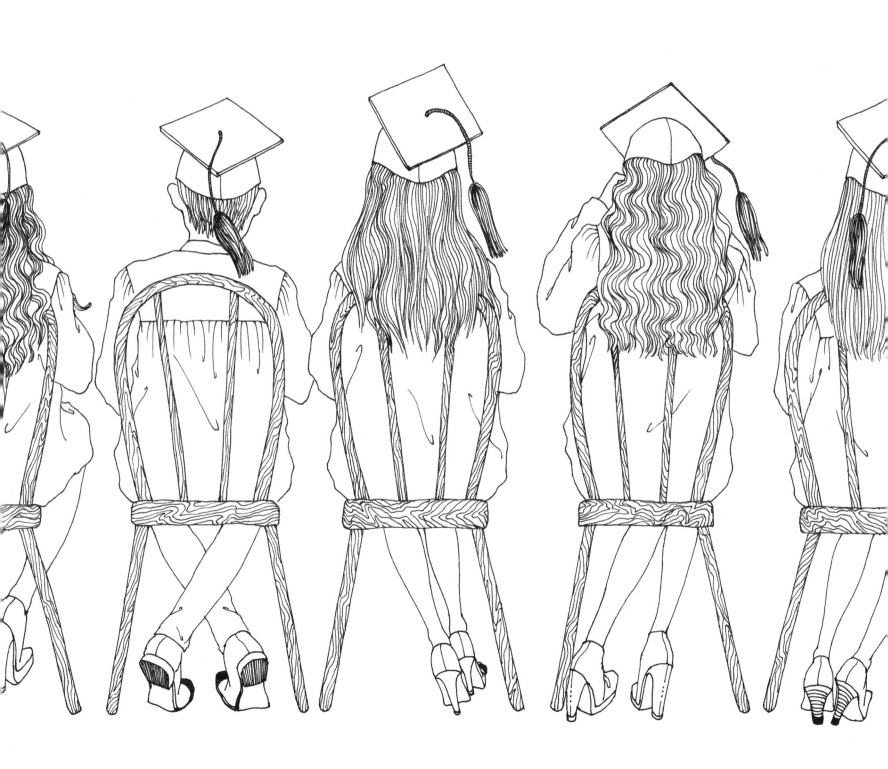

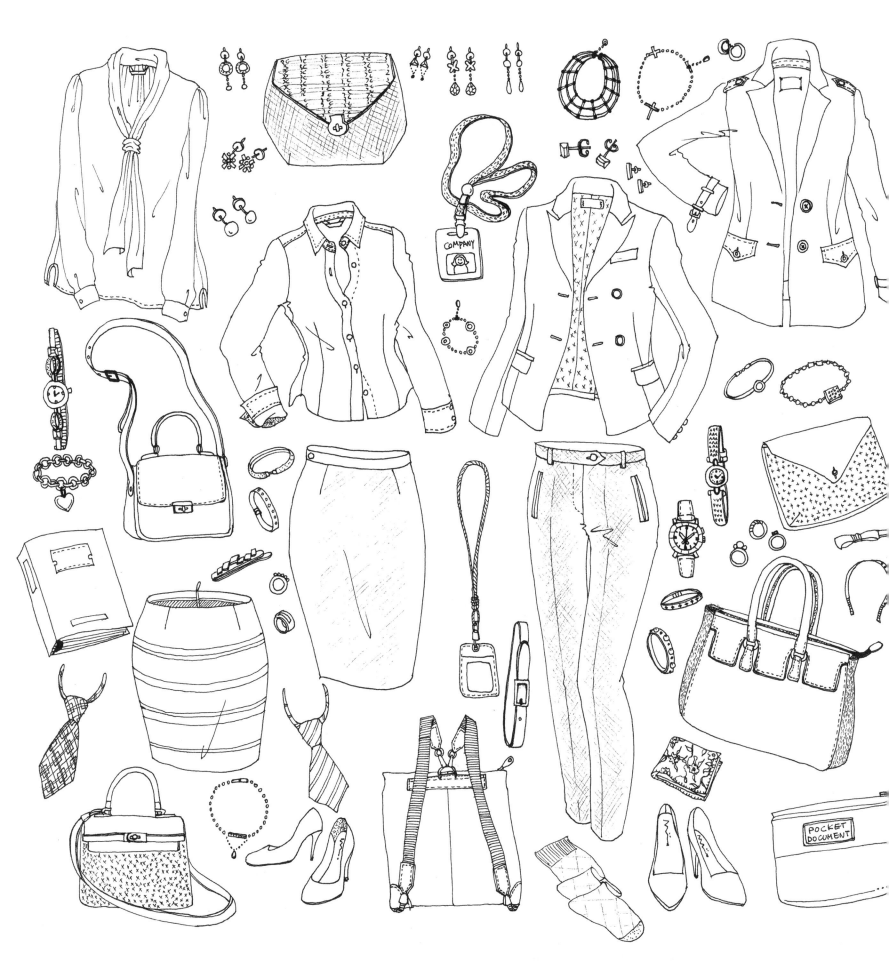

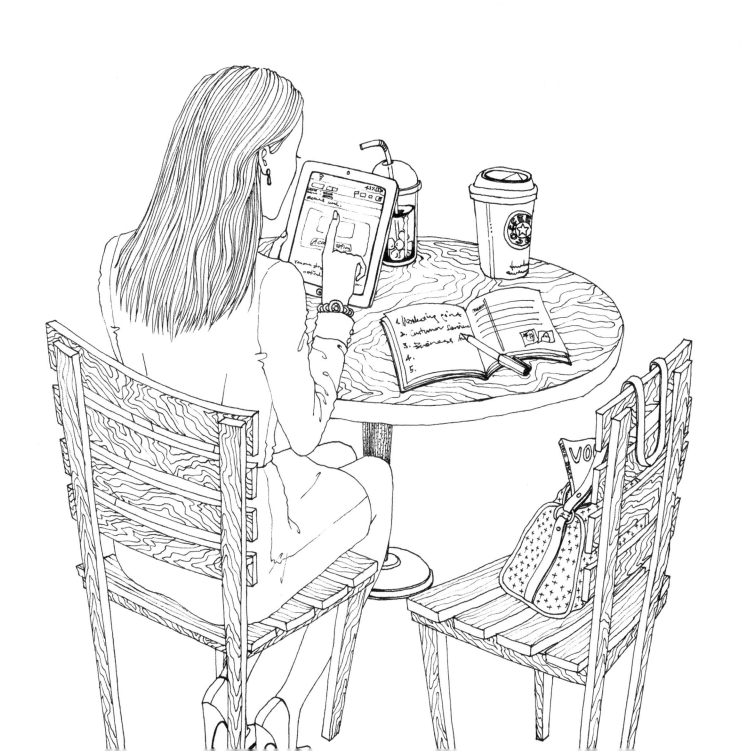

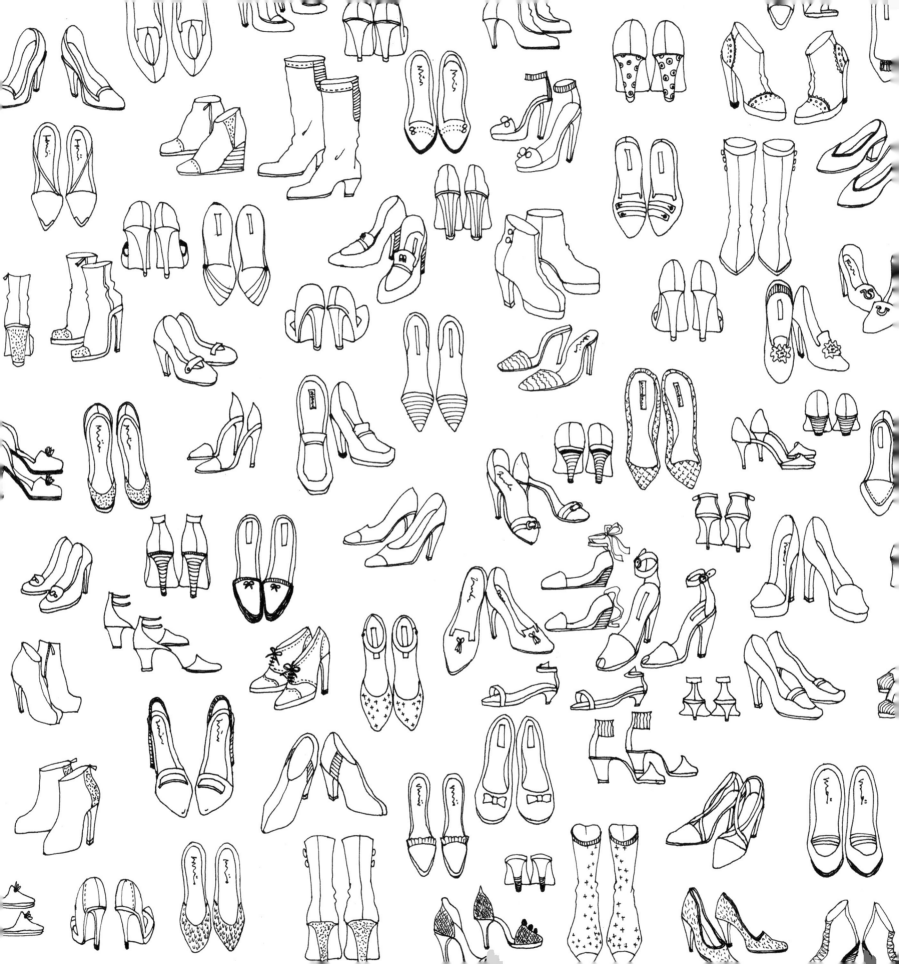

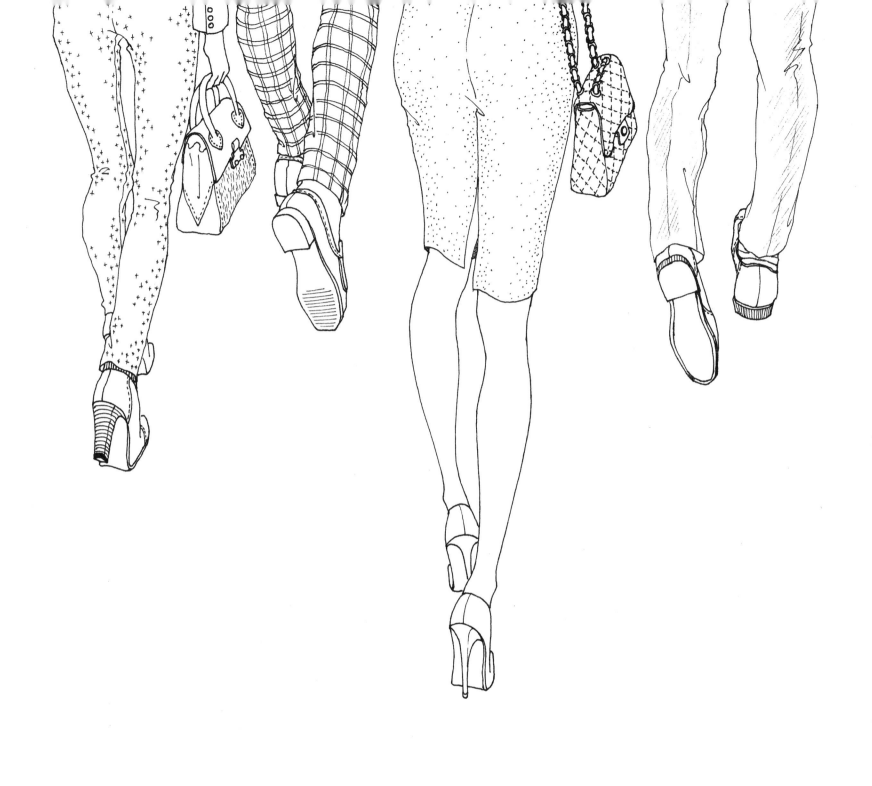

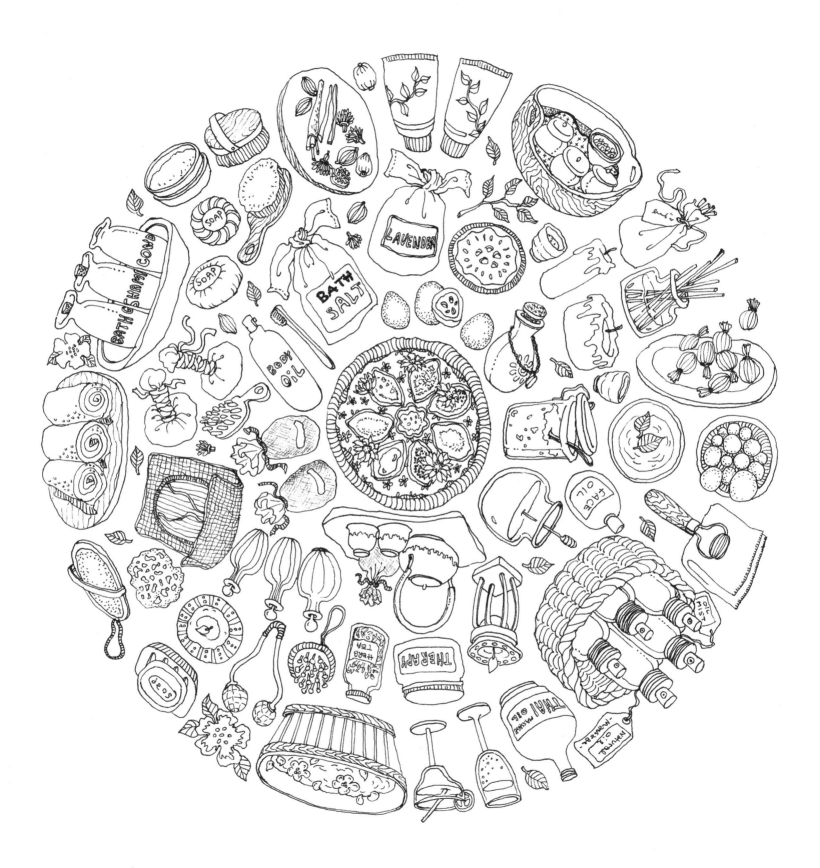

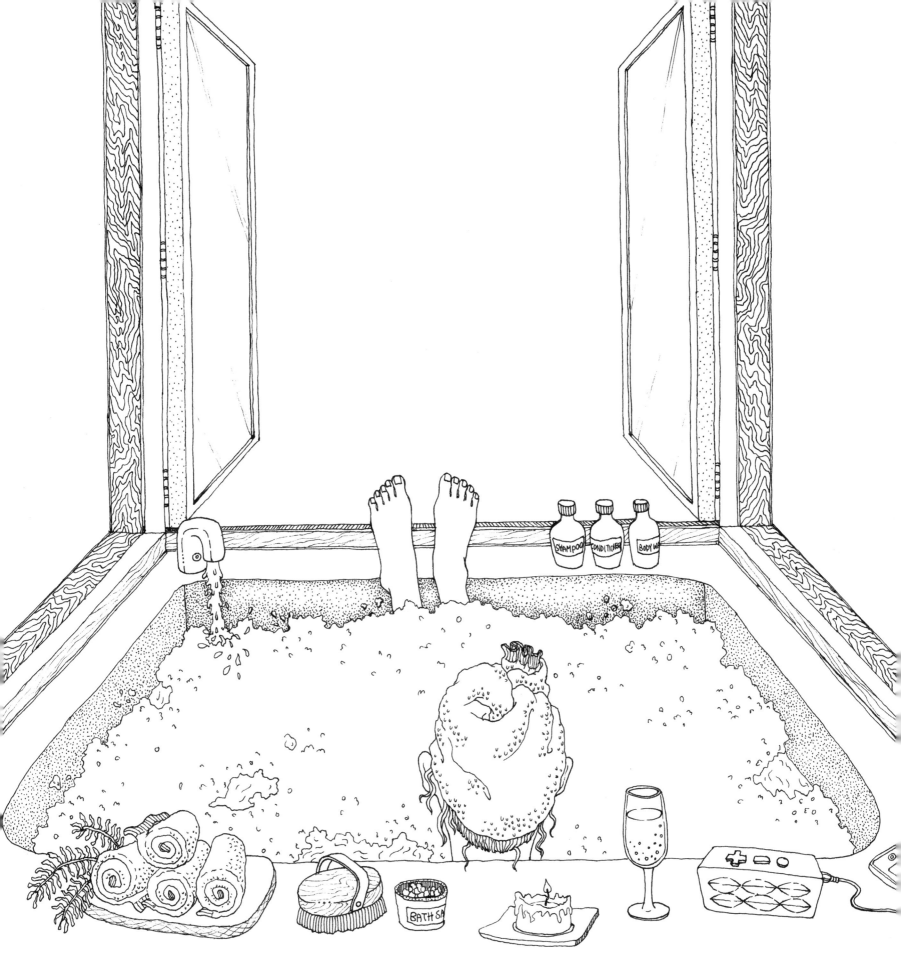

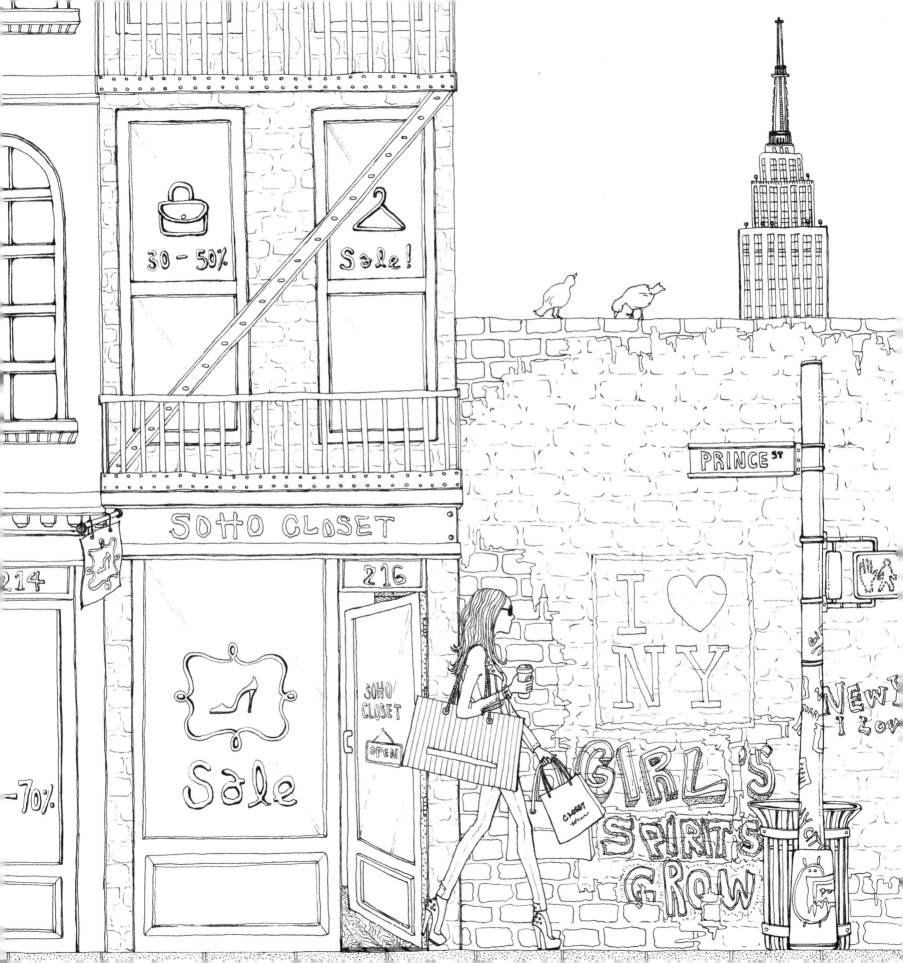

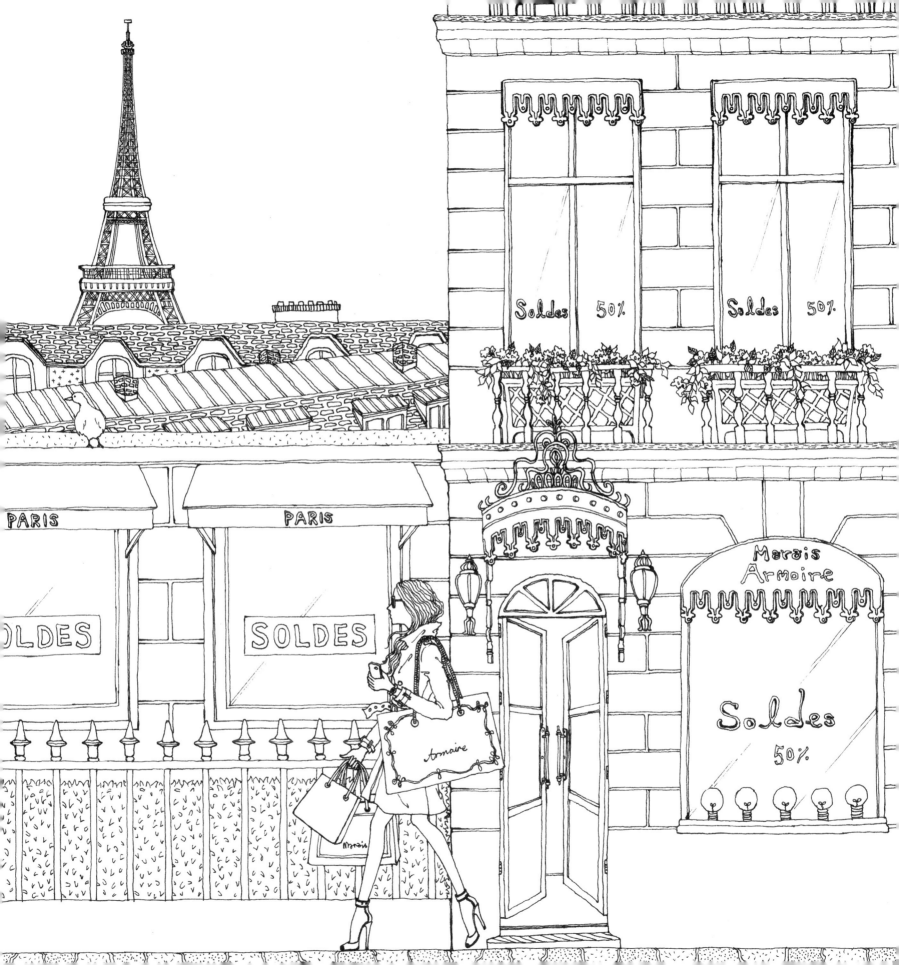

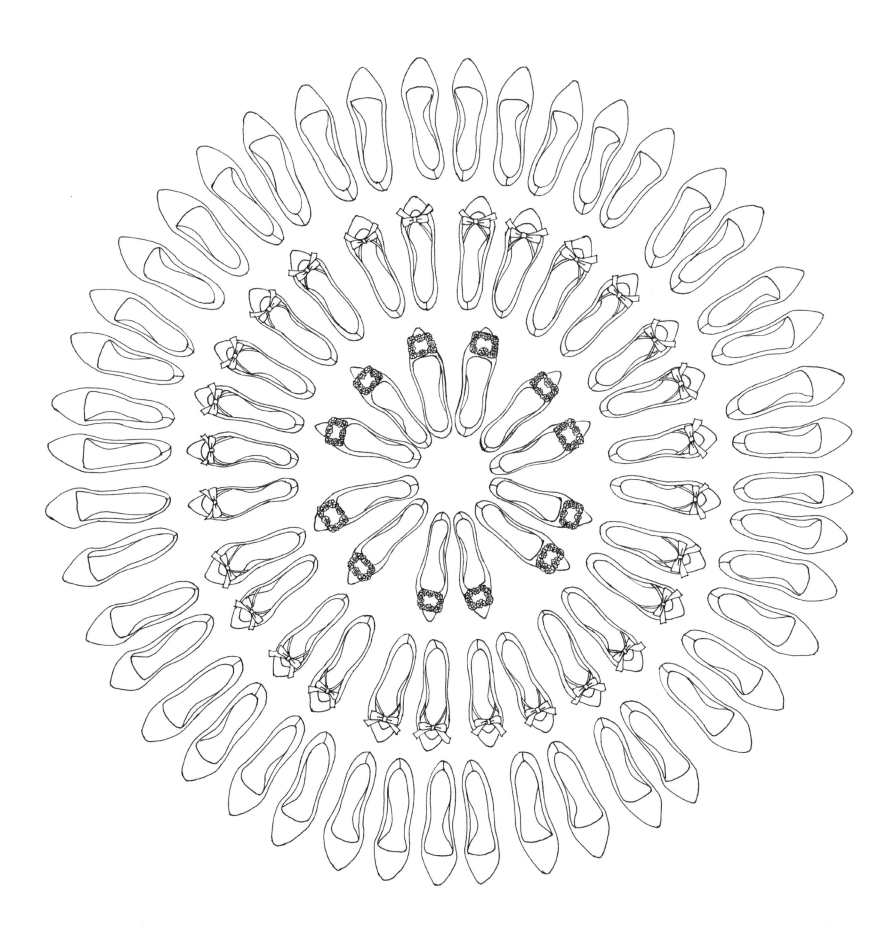

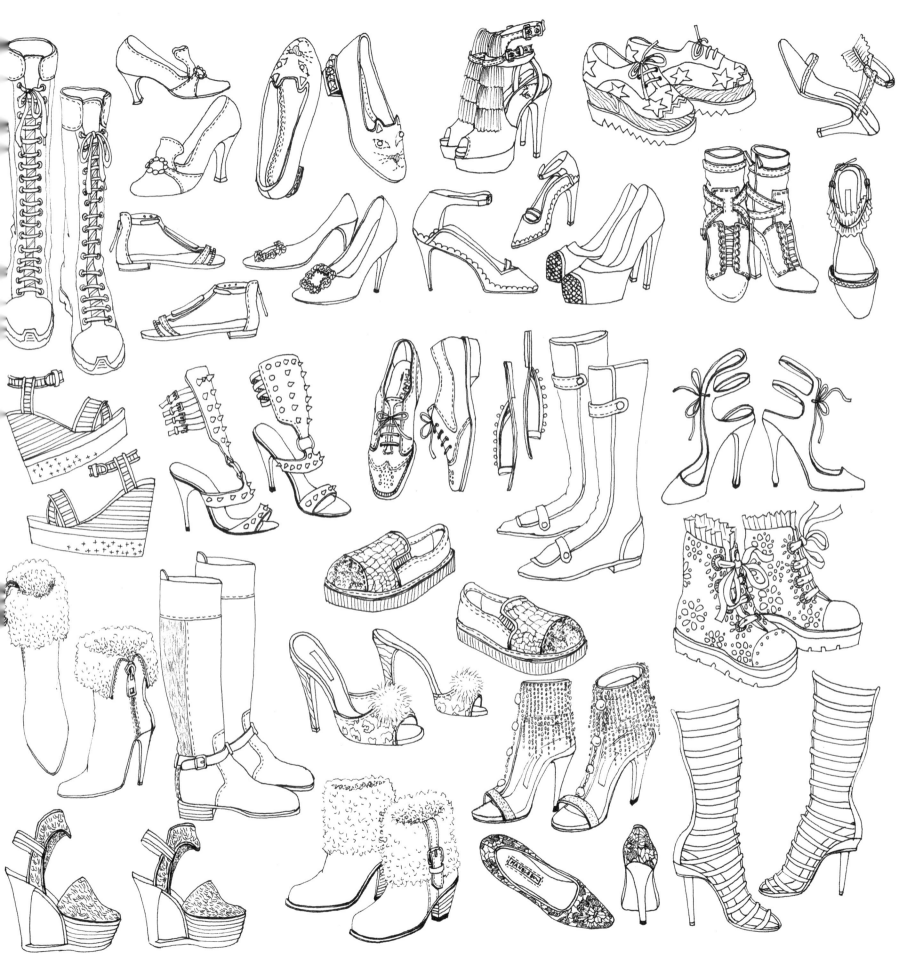

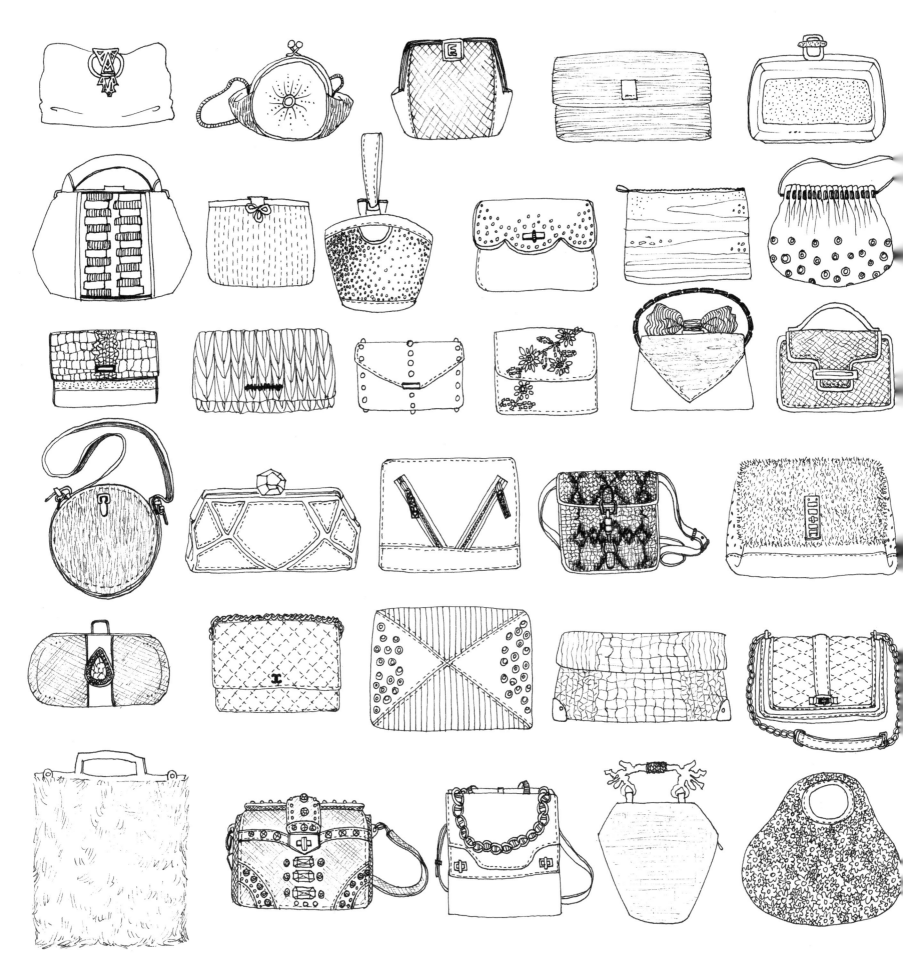

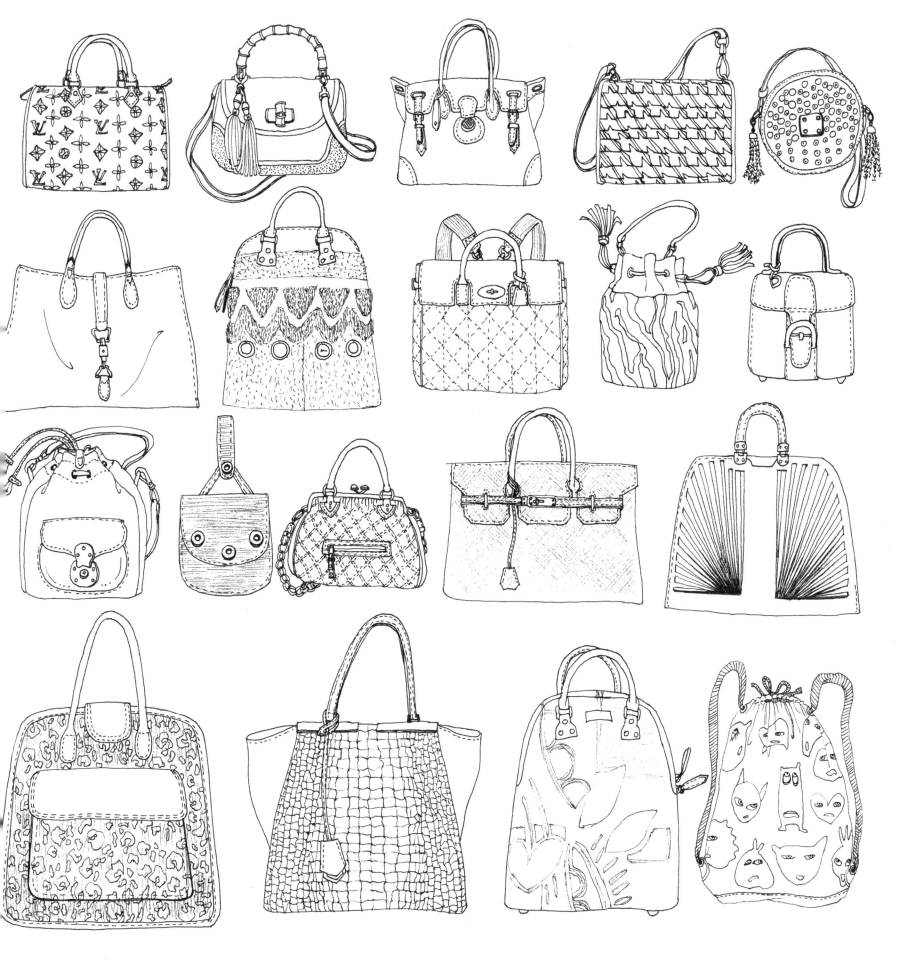

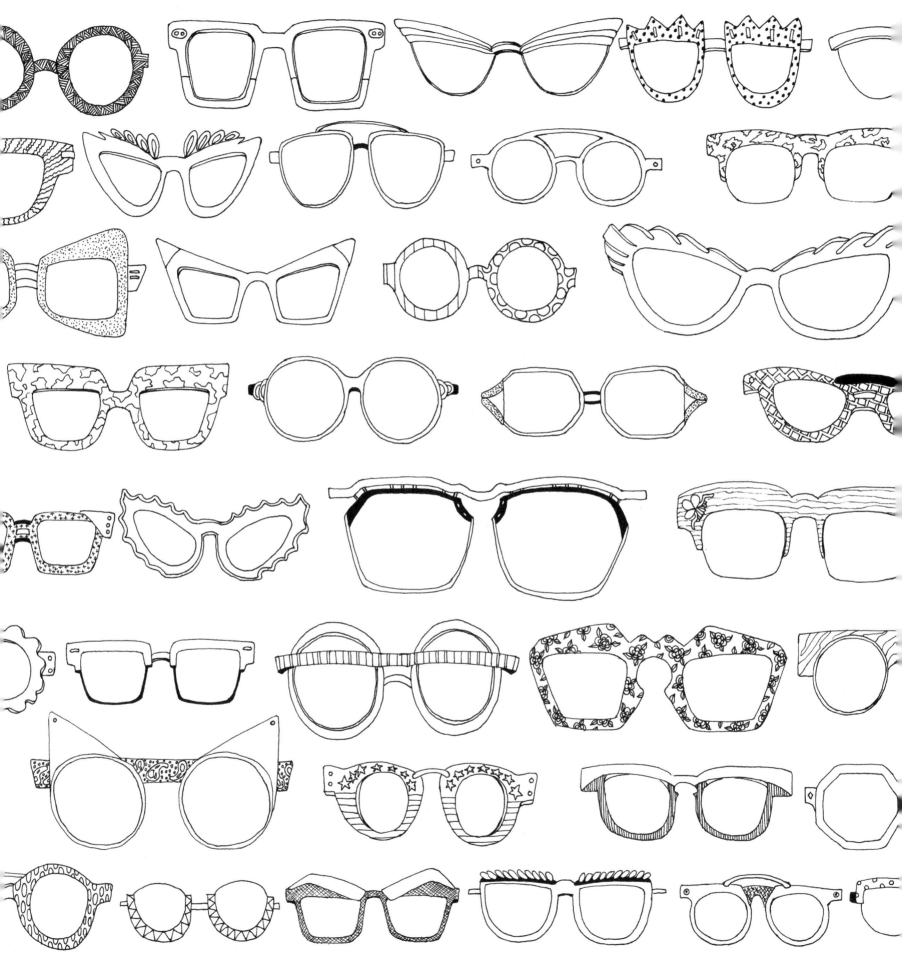

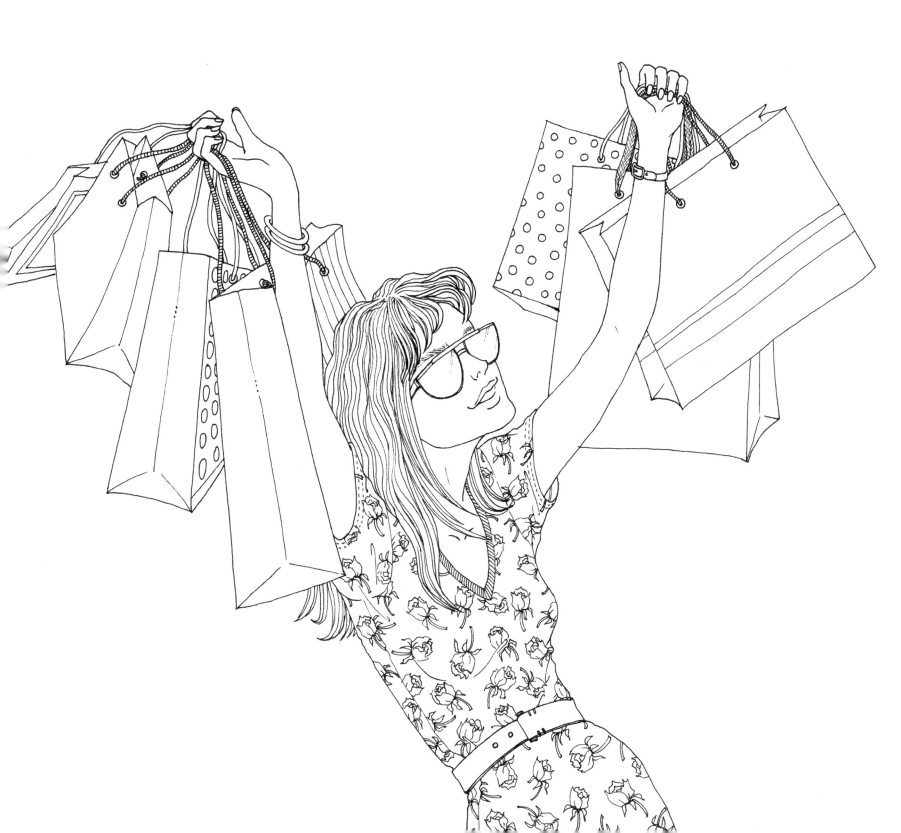

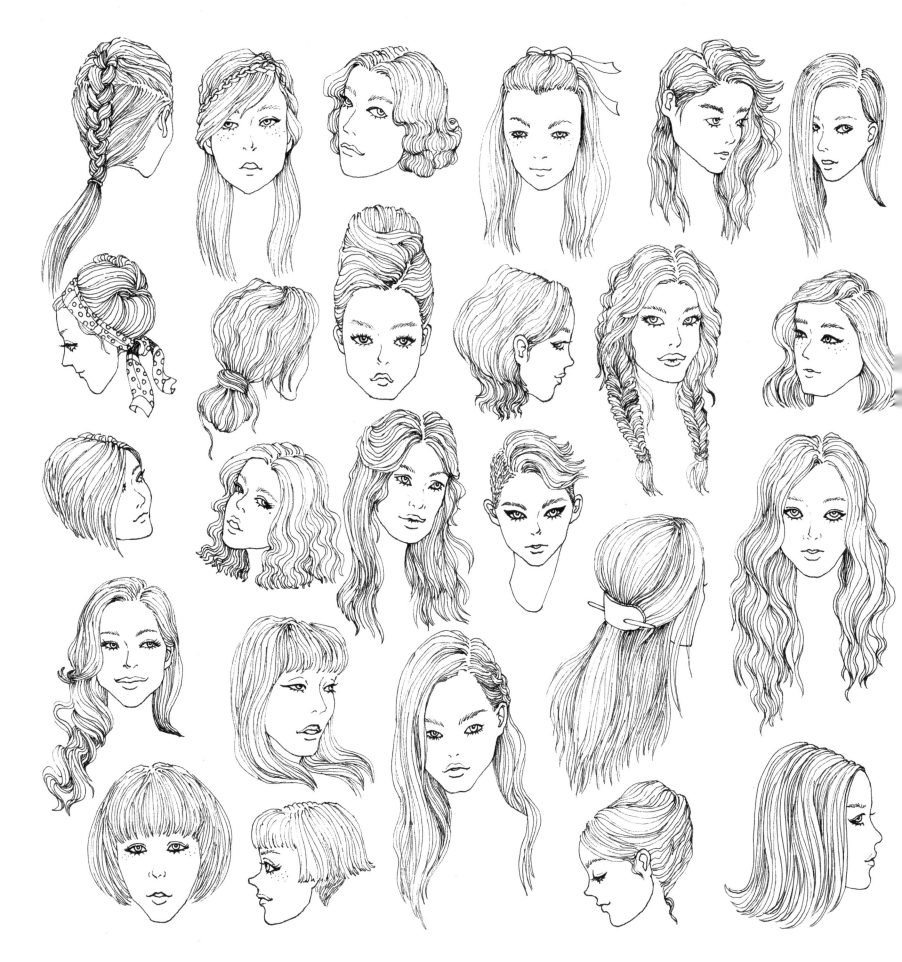

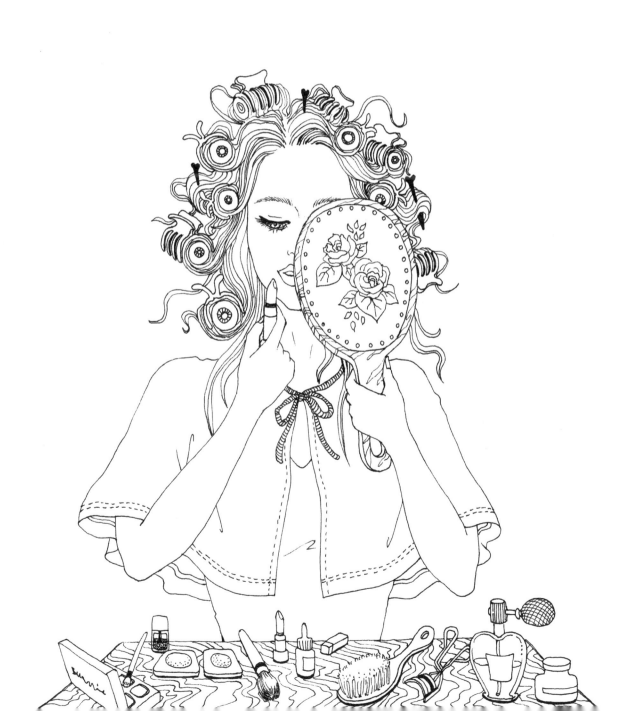

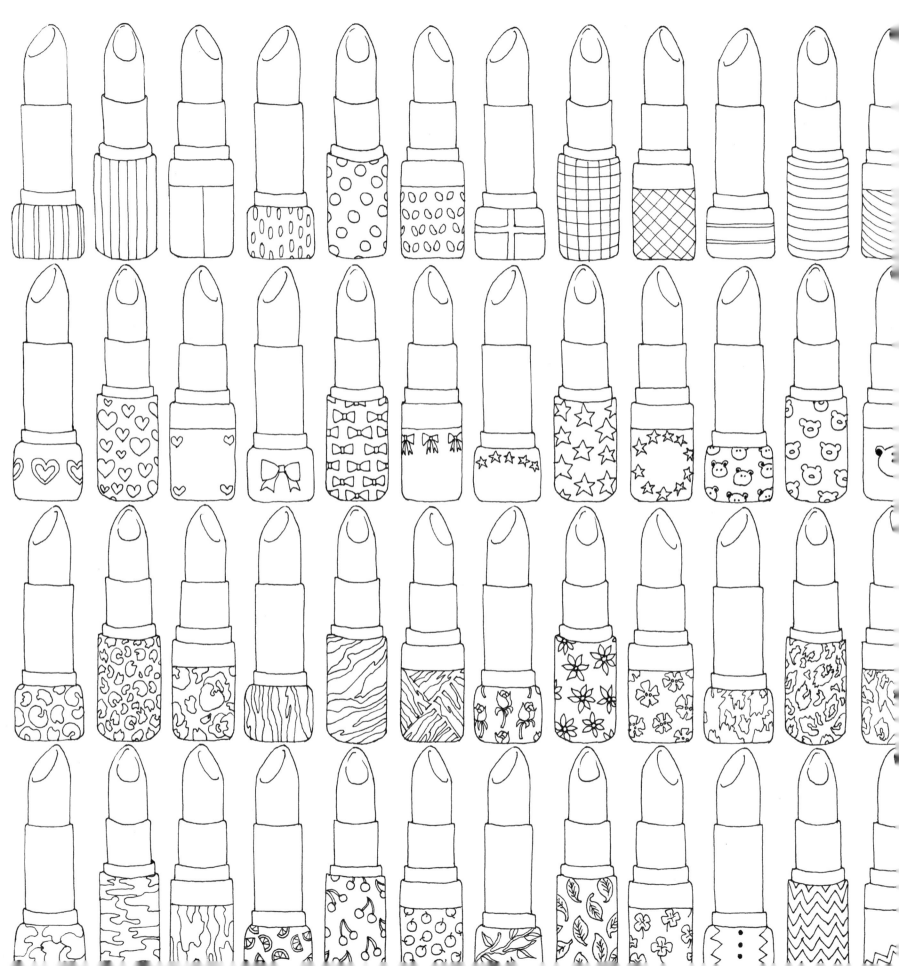

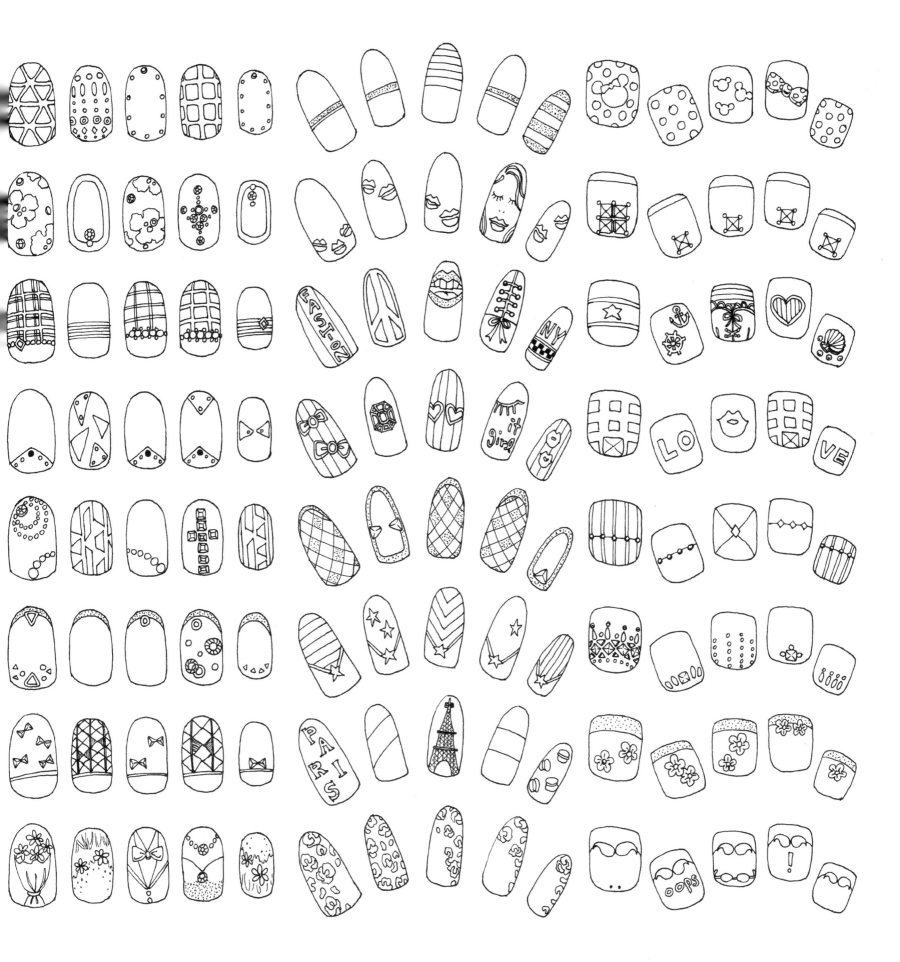

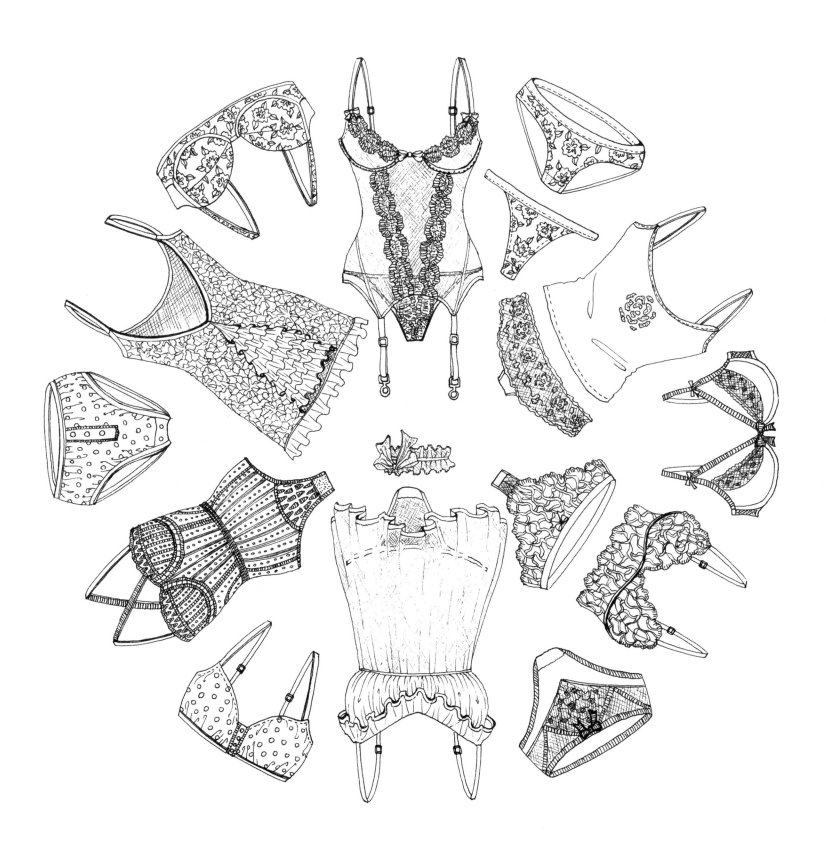

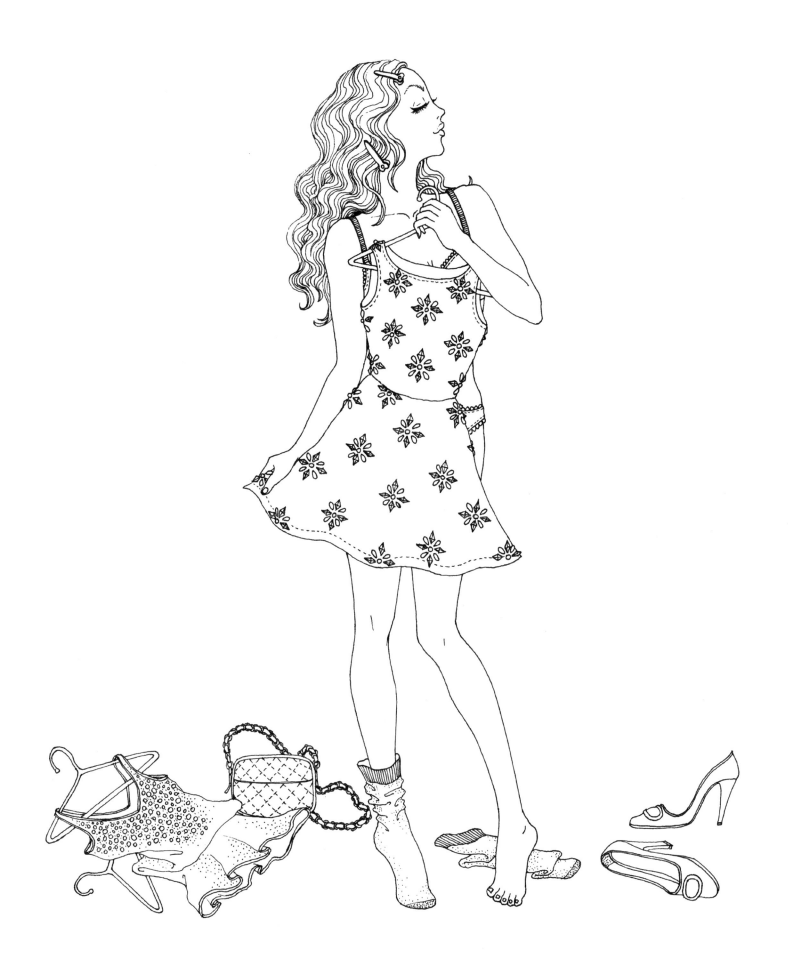

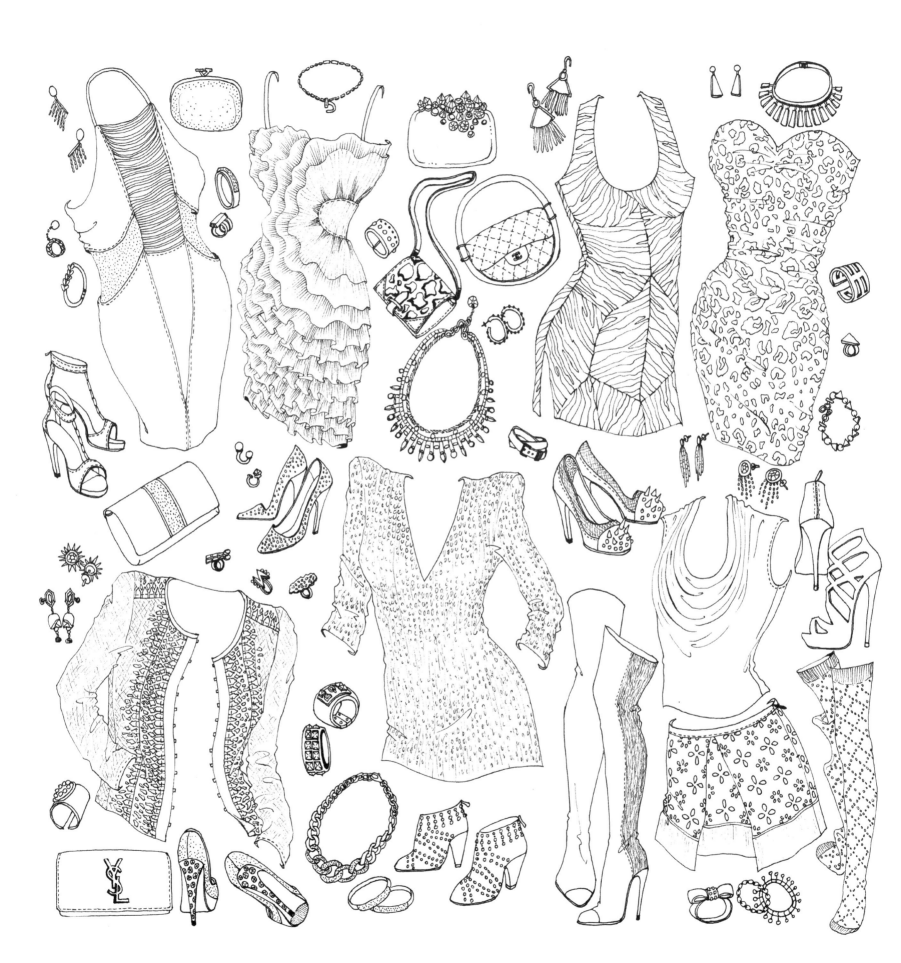

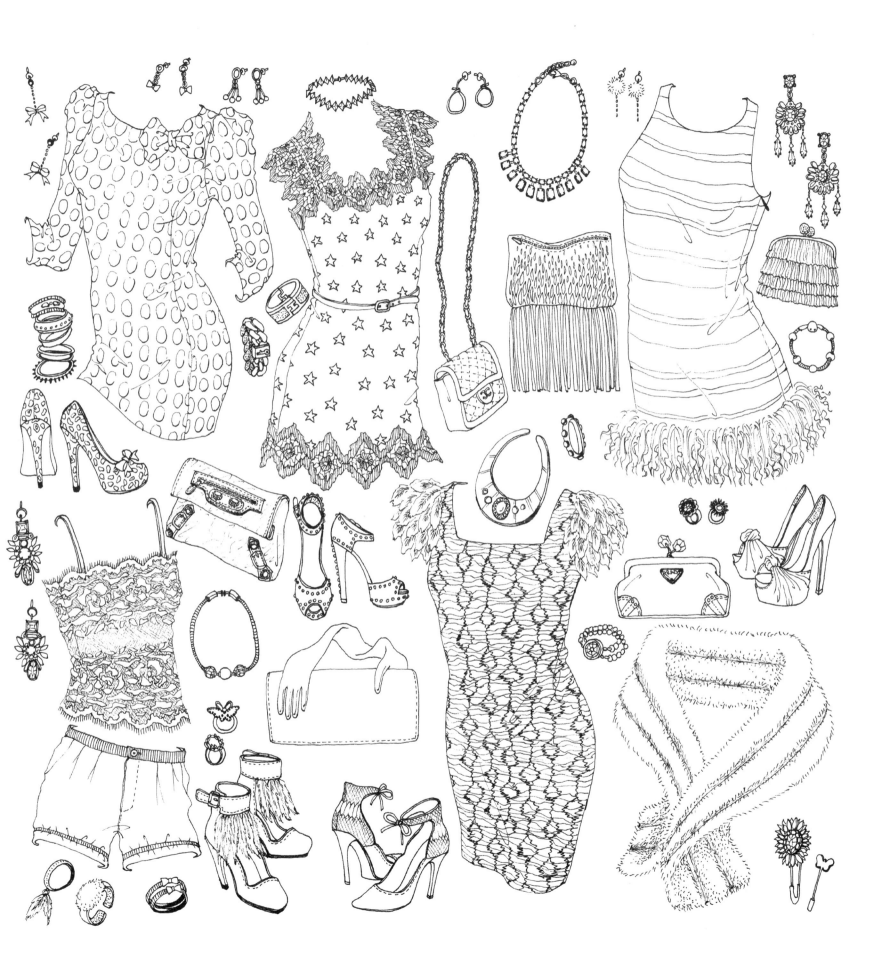

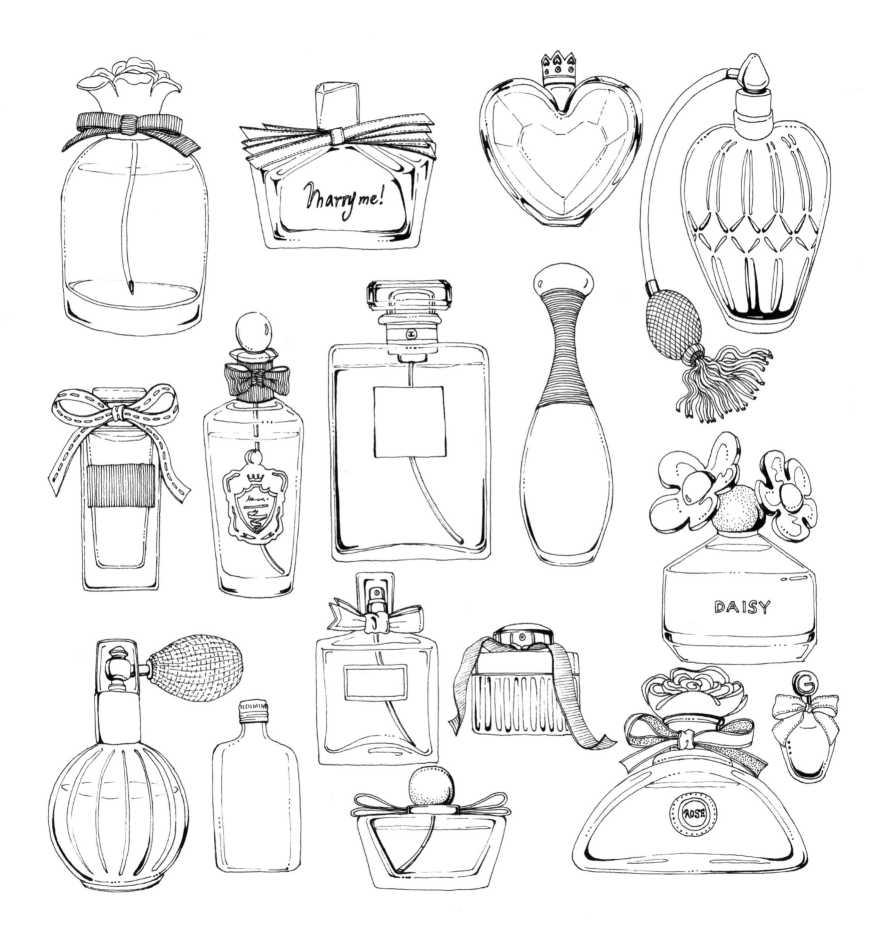

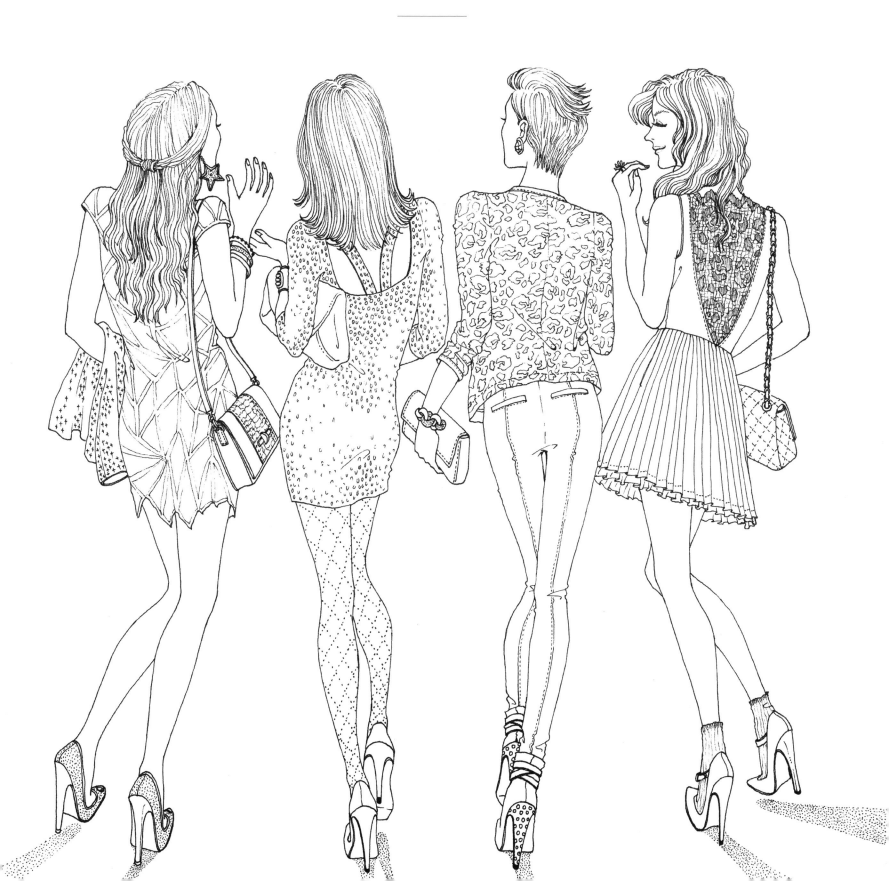

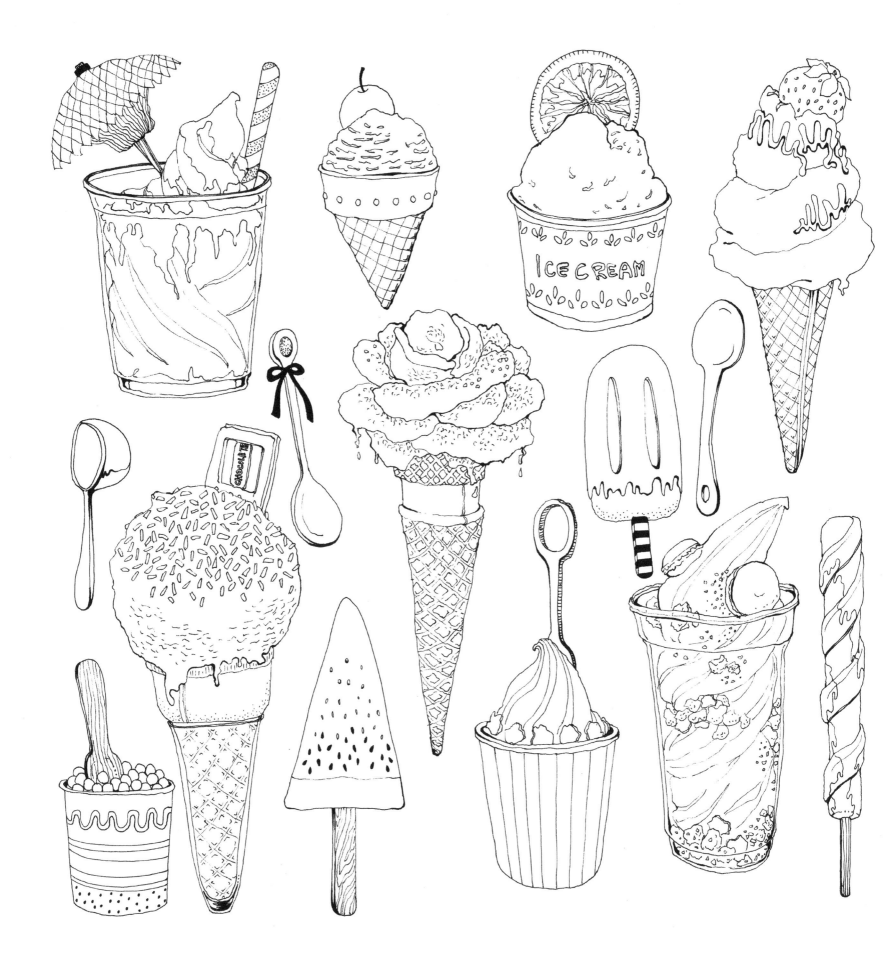

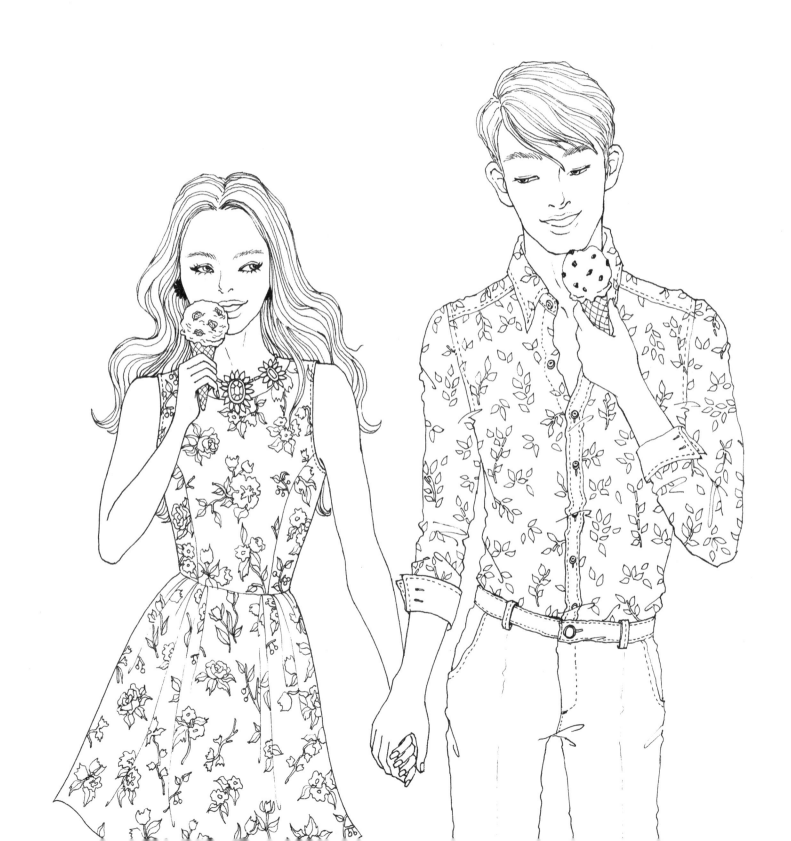

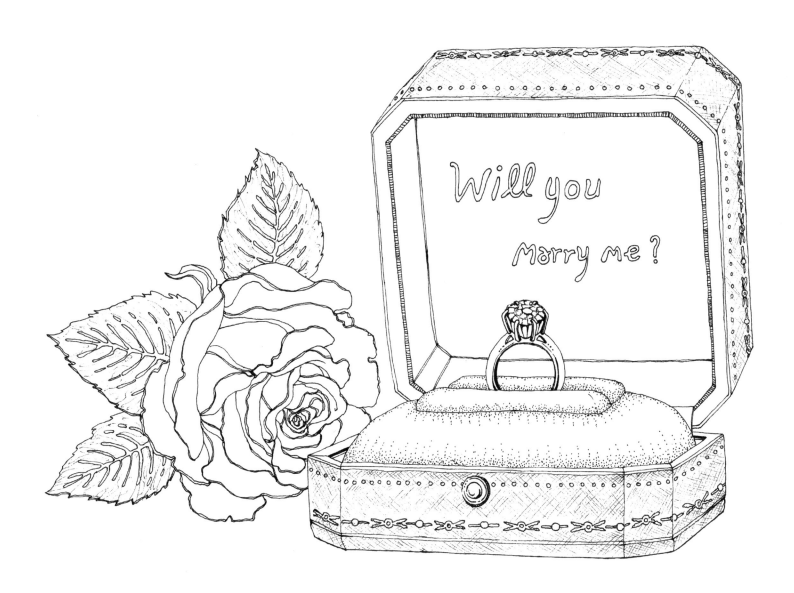

A Dreamy Dress

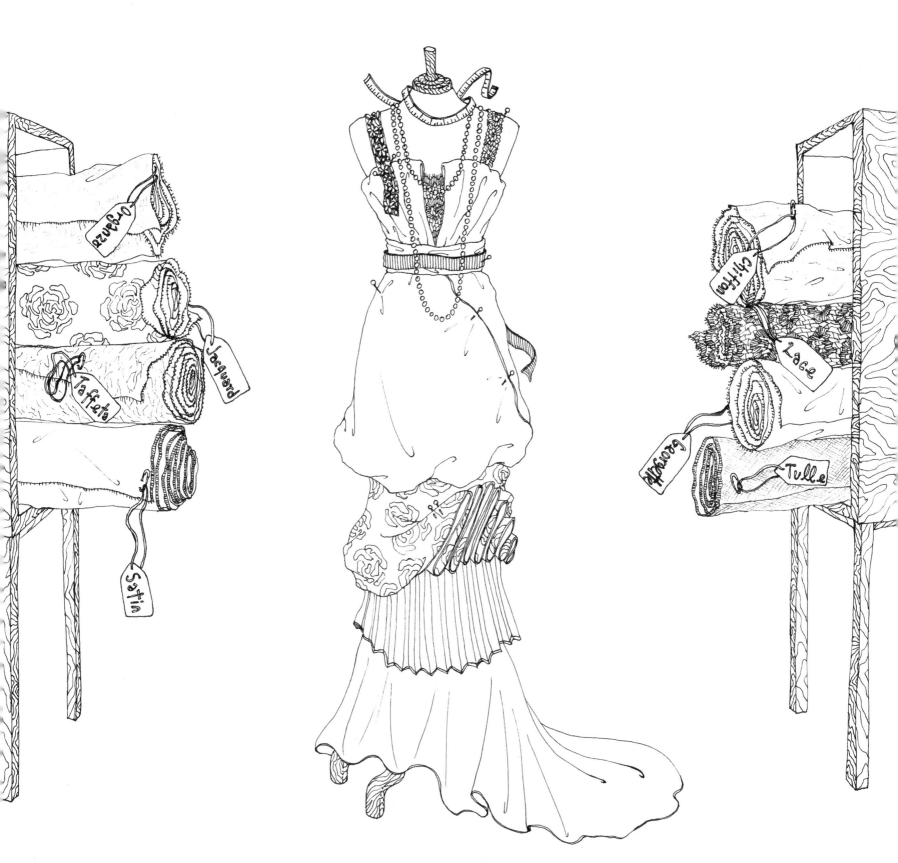

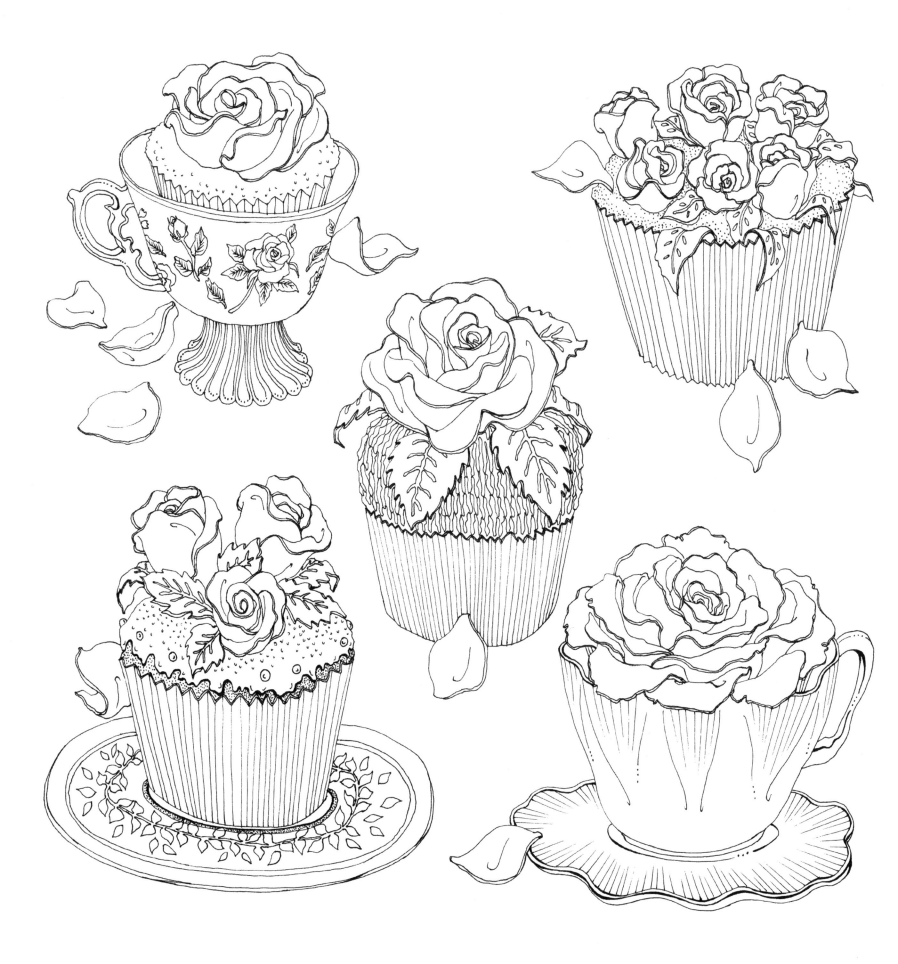

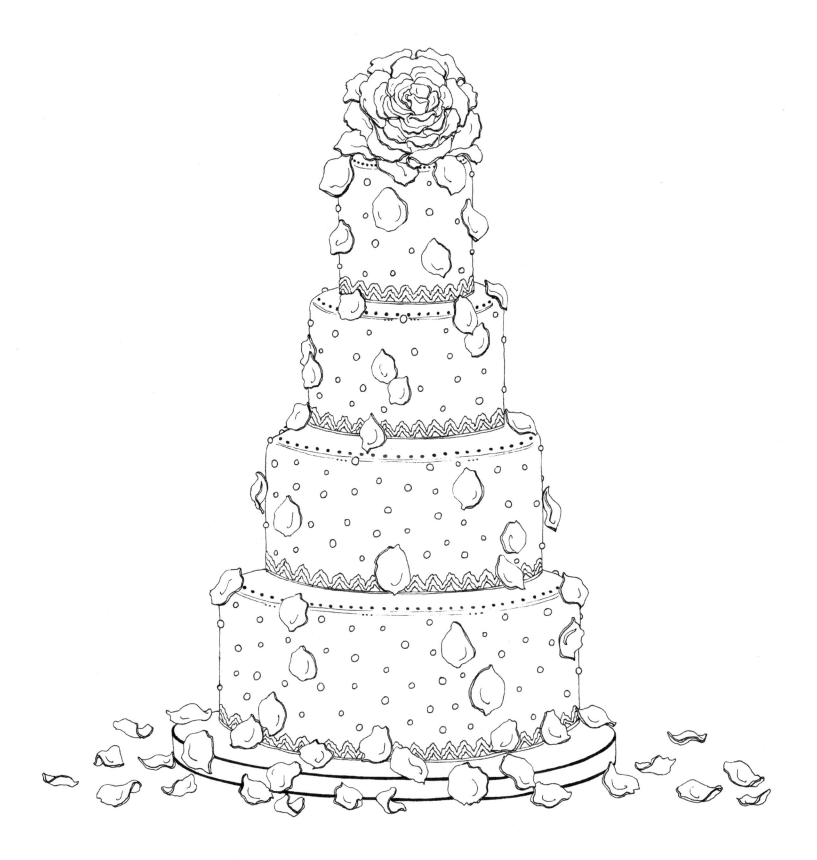

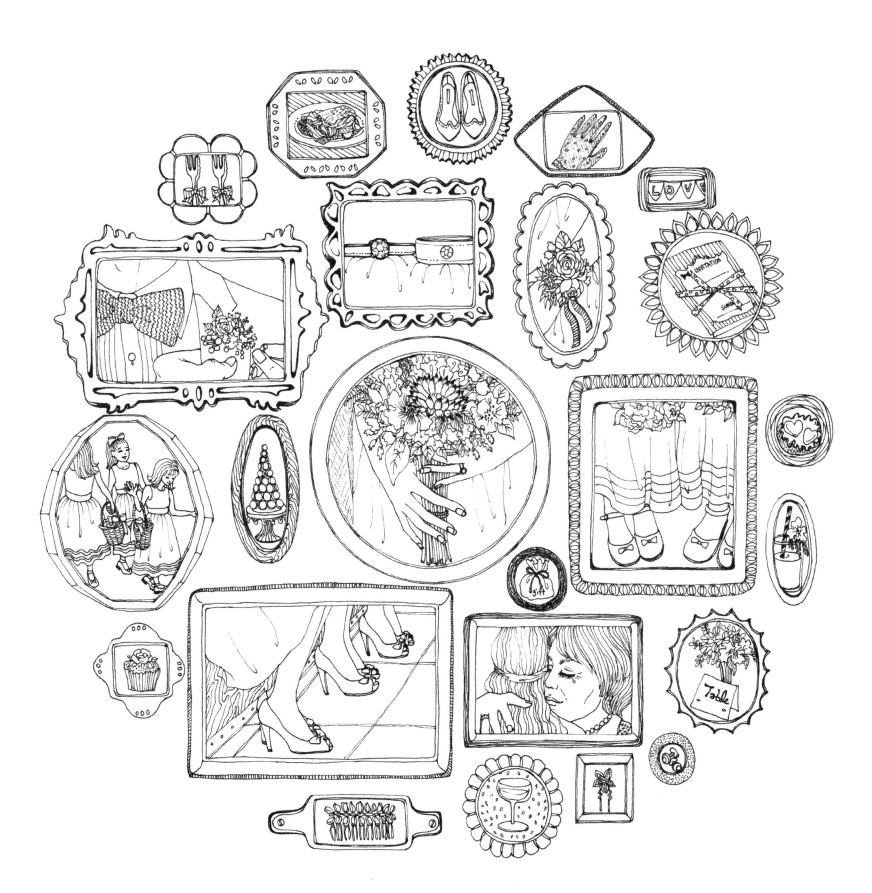

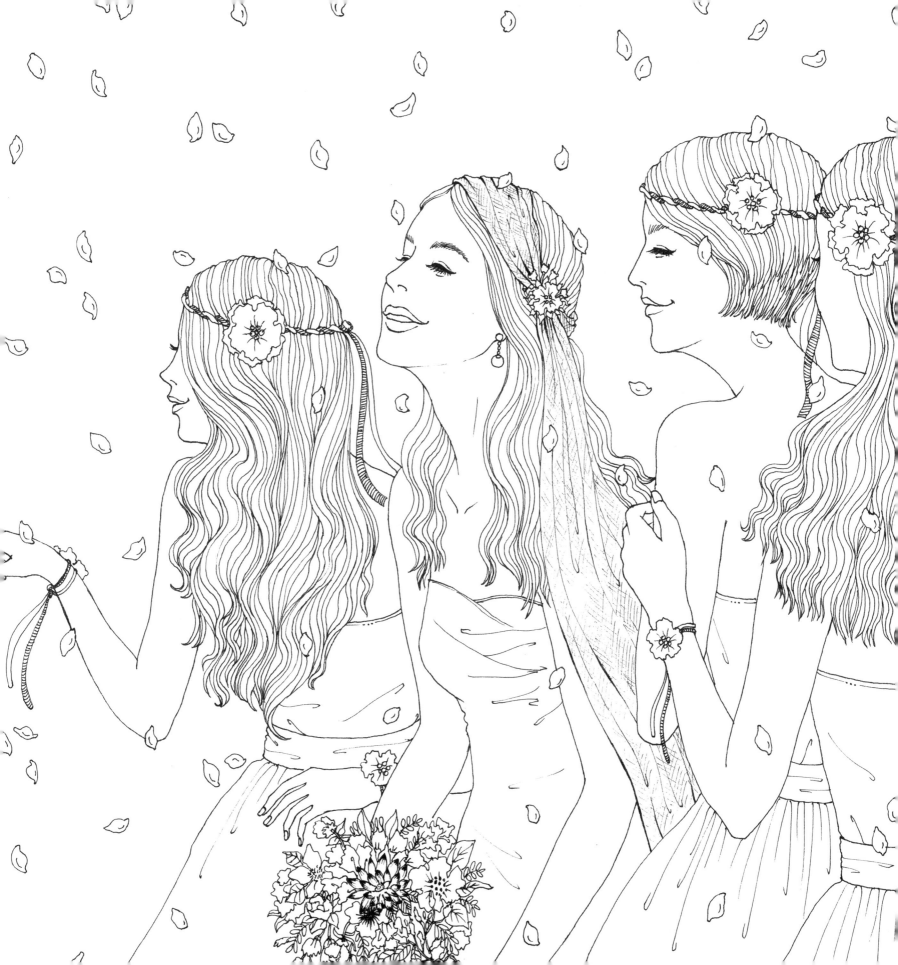

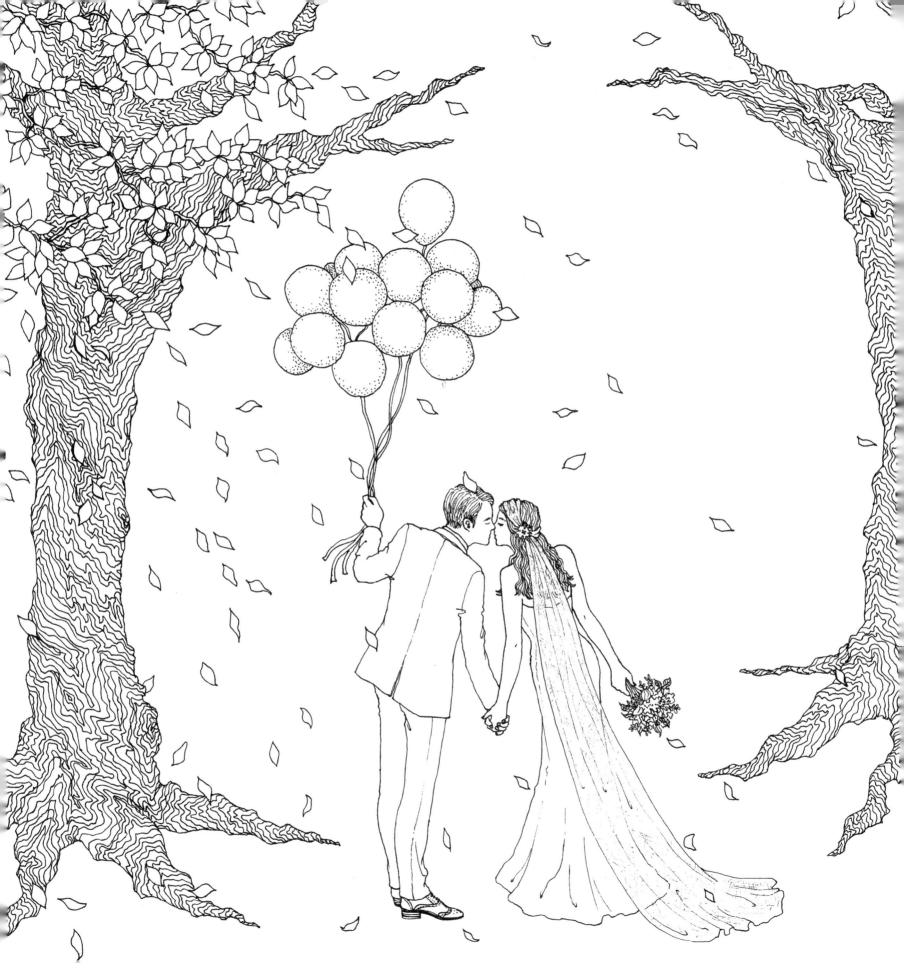

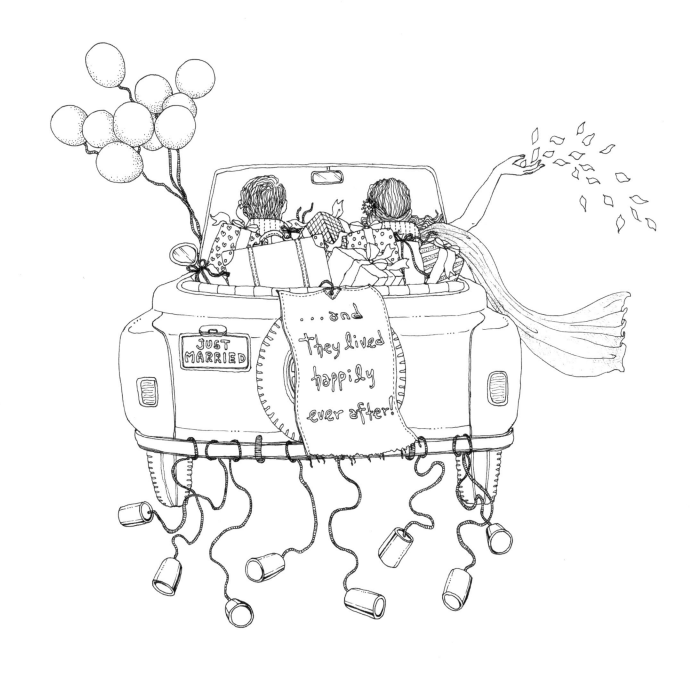

Love
the
Moment

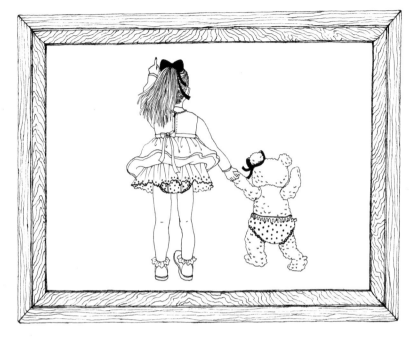

A Little Best Friend

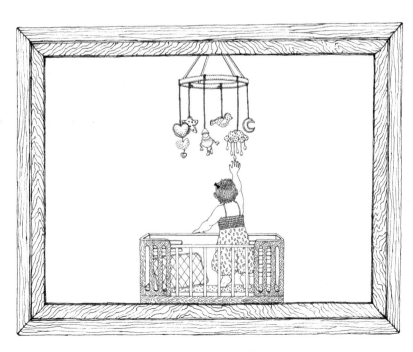

A Curious Baby

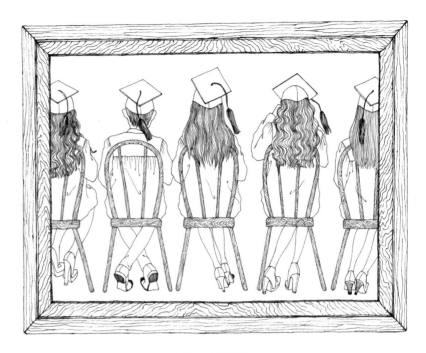

A Beautiful Day

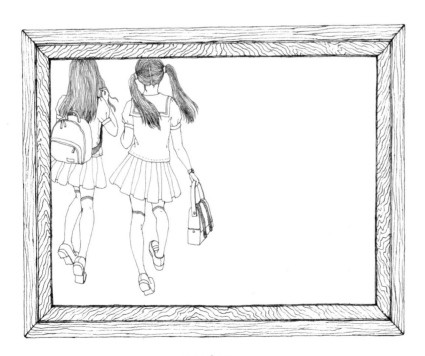

A Light Step

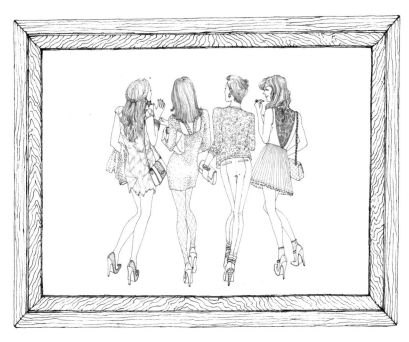

A Girl's Night Out

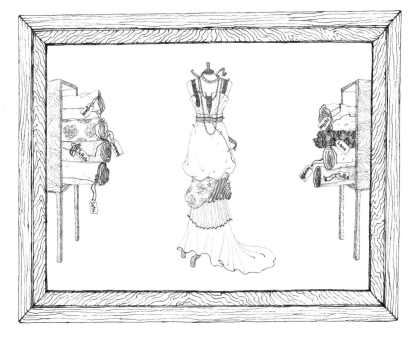

A Dreamy Dress